(사)대한파크골프연맹 감수, 발행

ParkGolf 교본

파크골프 이론과 실제

오 명 근 편저

 사단법인 대한파크골프연맹 발행
KOREA PARK GOLF FEDERATION

교본 발간사

이사장 천 성 희

파크골프(Park Golf) 동호인 회원동지 여러분! 안녕하십니까? 우리 (사)대한파크골프연맹이 드디어 파크골프(Park Golf)교본을 발간하게 되었습니다.

이 좋은 파크골프(Park Golf)교본을 애서서 편저로 집필해 주신 영천시 파크골프연합회 오명근 회장님께 너무나 수고하고 열정적으로 노력한 것을 감사드립니다. 한국에 파크골프(Park Golf)가 도입된 것이 벌써 10년이 되었고 현재는 전국에 약 80여 처 파크골프장이 보급되어 약 10만 명의 파크골프 동호인 가족이 전국 처처에서 파크골프(Park Golf) 각종 대회를 열어가며 즐기고 운동하고 있으며 그 수가 날로 확산 증가하고 있는 추세임을 기뻐하며 앞날을 기대하며 지켜보고 있습니다.

여러분이 다 잘 알고 있듯이 파크골프(Park Golf)는 신체에 무리가 되지 않으면서도 상당한 운동이 되고, 웃으며 친교하며 대화하면서 남녀노소 직장인 장애인 공무원 학생 누구나 즐길 수가 있고 그래서 3세대가 함께 경기를 할 수도 있는 커뮤니케이션의 스포츠입니다.

우리 (사)대한파크골프연맹은 파크골프(Park Golf)를 전국에 널리 보급하고 육성해 나감으로써 가족, 3세대 간 교류, 이웃 지역민 간의 화합을 이루어 내며 나아가 파크골프를 통해 국민 화합을 성취해 낼 뿐만 아니라 우리 (사)대한파크골프연맹이 전국에 각종대회 개최, 지도자 양성, 전국 파크골프장의

국제규격화 작업 등을 통해 스포츠산업과 국가경제에도 이바지하며, 국민의 건강증진과 삶의 질을 향상시켜 일본에서처럼 국민 의료비를 현저하게 절감시키는 결실을 계획하고 적극 추진하고 있습니다.

파크골프(Park Golf) 동호인 회원동지 여러분! 어렵사리 발간되는 이 교본을 반드시 숙독하시고 공부하고 연구하시는 파크골프 교과서로 교본으로 정독 애독하는 독자들이 되시기를 바랍니다.

우리 (사)대한파크골프연맹이 큰 목표와 꿈을 가지고 실시하는 하나의 좋은 사업이 있습니다. 본 연맹이 대구광역시 교육청 교육감과 협약하여 대구시내 각 대학의 산학교육과 남녀고등학교의 방과 후 교육의 일환으로 파크골프교육을 실시하기로 하였습니다. 이미 24개 학교와 협약을 맺었고 앞으로 점점 확대하여 많은 학교와 경상북도 교육청과도 협약을 맺게 되었으니 이 얼마나 파크골프 확산 보급에 크게 기대할만한 사업이며 이 특수 청소년교육에 지금 발행하는 이 교본이 그대로가 교육교과서가 될 것이기에 이 교본 발행은 금은보석과 같은 귀한 것임을 감사, 기뻐하는 바입니다.

전국의 파크골프 동호인 회원 동지 여러분이 모두 함께 한 마음 한 뜻이 되고 파크골프의 확산과 보급에, 경기에서의 기술과 실력을 향상시켜서 머지않아 우리 대한민국이 일본을 앞질러 전 세계에서 파크골프의 주도국으로 성장해 가자는 것입니다.

몇 갑절로 노력하겠습니다. 우리 함께 뛰고 땀 흘려 나아가십시다.

감사합니다. 고맙습니다.

사단법인 대한파크골프연맹 이사장

추 천 사

(사) 대한파크골프연맹 초대회장 김윤덕(전 정무장관)

 우리나라에 Park Golf(파크골프)가 도입된 지 벌써 10년이 되었습니다.

도입시기에는 파크골프가 국민들에게 생소하고 인지도가 낮은 스포츠인지라 보급하고 장려하는 일에 어려움도 많았고 다른 스포츠 종목과 선의의 경쟁으로 우리 파크골프만의 장점과 매력을 심어 주는 데에 앞장서서 희생과 수고의 땀을 쏟아 바친 지도자들과 열정과 애정으로 함께 뛰어준 파크골프 동호인 동지 여러분들의 숨은 노고가 있었기에 감사를 드립니다.

파크골프 동호인 동지 여러분!

우리 대한파크골프연맹이 정말 훌륭하신 한 지도자를 만났습니다. 영천시 파크골프연합회를 설립하고 파크골프에 미쳤다는 소리를 들어가며 파크골프를 이끌어 오시는 오명근 회장님을 우리 파크골프연맹의 천성희 이사장님이 발탁하셔서 우리연맹의 지도자로 일하시게 되면서 금번에 우리 연맹이 감수 발행하게 된 〈파크골프교본〉을 편저로 단독 집필하여 주셨으니 너무 자랑스럽고 감사합니다.

파크골프 초창기에 연맹의 초대 회장이었던 저로서는 이 기쁨과 감격의 말을 이루 다할 수 없어서 지금 발행되는 〈파크골프교본〉 한쪽에 저의 마음 정성을 다 모아 추천사를 쓰면서 진정으로 추천하는 바입니다. 더욱이 이 교본이 우리 연맹이 대학과 남녀 고등학교의 산학교육, 방과 후 교육에 교과서로 쓰인다 하니 보람을 느끼면서 파크골프에 새로운 자부심을 갖게 됩니다.

이 〈파크골프교본〉은 국내외에 유일한 파크골프 전문서적이기도 하니 파크골프 동호인 동지 여러분과 파크골프를 특별히 교육받게 되는 젊은이들과 청소년들에게 힘주어 추천하는 바입니다.

인사의 말

 파크골프(Park Golf)는 30년 전 1983년에 일본 홋가이도 동부 시골마을 마에바라 아쯔시(前原懿)씨가 창안하여 마크베쯔(幕別) 강가에 진달래 코스로 간이 골프장 7홀을 만들어 시초가 되었고 1986년 '마크베쯔 파크골프 첼린지90' 대회를 개최하고 마크베쯔 파크골프협회를 구성하면서 비로소 '파크골프(Park Golf)'라 명명하여 홋가이도를 중심으로 일본전역에 급속도로 확산이 되어 현재의 일본 파크골프장은 무려 2,000여 개나 되고 약500만 명의 파크골프 동호인들로 발전하고 있다 하니 반갑고 기쁜 소식이 아닐 수 없다.

우리나라에 본격적으로 파크골프가 도입되기 시작한 것은 몇 명 조경사들이 뜻을 모아 일본 PGJ(Park Golf JAPAN)을 초청하여 한국 최초로 파크골프 세미나를 서울에서 개최하고 2003년 11월에 (사)한국파크골프협회(APGA)를 설립하였으나 법인등록 과정에서 잘못이 생겨서 2003년 12월 13일 사단법인 대한파크골프연맹(KPGF. Korea Park Golf Federation 초대회장:김윤덕씨 전 정무장관)으로 명칭을 개정하여 재 창립을 하게 되었으며 2004년 1월 28일 국제파크골프협의회(IPGA) 정회원국으로 가입 승인을 받아서 오늘에 이르도록 본 (사)대한파크골프연맹(KPGF)의 주관 주최로 한일 교류 국제 파크골프대회 및 여러 차례 국내 파크골프대회를 개최하면서 초대 이사장 천성희님의 헌신적인 노력과 열정적인 활약과 훌륭하신 임원들의 활동이 있어 한국에서의 파크골프가 발전에 발전을 거듭하여 현재 전국에 약80여개 파크골프장에 약 10만 명의 파크골프 동호인 회원들을 만나게 되었다.

본 (사)대한파크골프연맹이 특별한 사업의 일환으로 대구광역시 교육청 교육감과의 협약으로 대구시내 각 대학에서의 산학교육과 남녀 고등학교에서의 방과후 교육으로 파크골프교육을 실시하도록 협약이 되었고 앞으로 청소년 학생들의 효과적인 방과 후 교육으로 경상북도 교육청 교육감으로부터도 특별 협약을 맺어서 파크골프교육을 실시할 계획을 추진하고 있다.

이는 청소년 젊은이들에게 학교폭력 예방과 정서교육 순화교육에 다행한 일이

다. 필자는 5년 전 영천시 파크골프 연합회를 개척 설립한 회장으로 생각해 보면 지금까지 국내에 파크골프에 관한 읽을 만한 서적이 소책자 팸플릿 외에 나와 있지 않고 전국 파크골프 순회강습회나 파크골프 교육 교실을 운영할 때마다 막대한 경비를 들여 교재를 새로이 만들어 나오는 것을 보면서 한국의 파크골프 동호인들이 교과서처럼 읽고 공부할 교본이 있어야 하고 더구나 각급대학의 산학교육이나 청소년학교의 방과 후 교육을 위해서는 교과서를 발행할 필요성을 절실히 느끼게 되었다.

이에 (사)대한파크골프연맹의 천성희 이사장님과 연맹의 임원들의 부탁과 요청이 있어서 본인이 이미 출판한 책자를 중심으로 파크골프(PARK GOLF)교본을 집필하기로 허락을 받아 여러 날을 밤잠을 설쳐가며 일본 현지의 파크골프 창안자인 마에바라 아쓰시(前原懿)씨와 교류하면서 이 교본 원고를 필자의 서툰 솜씨로 직접 컴퓨터 타이핑을 하게 되었다.

한 가지 양해를 구하는 것은 필자가 교본을 집필한다 하지만 필자만의 지식과 상식으로 교본을 저서 해서는 안 되기 때문에 지금까지 전국 파크골프 연합회나 (사)대한파크골프연맹에서 제작 발행한 각종 교육 교재 내용들을 표절 도용하는 것이 아니라 이미 밝혀진 내용 그대로를 옮겨 써야 할 편저자 입장임을 알아주시기를 바라는 바이다.

필자는 본래 글 쓰는 재주가 없는 사람이요 더구나 파크골프에 대한 전문지식이 부족한 사람인지라 파크골프(PARK GOLF)교본을 집필하는 데는 적지 않은 고충이 있었으나 (사)대한파크골프연맹에서 필자를 믿고 인정하여 맡겨주심으로 이 교본을 집필하게 되었음을 또한 밝히는 바이다. 끝으로 본 연맹의 천성희 이사장님의 격려와 전무이사 김병률 교수님의 교본 원고검토 및 감수에 수고하셨고 최수영 홍보이사님의 원고교정과 편집 출판에 애써주신 공로를 크게 감사드리는 바이다.

전국의 파크골프 동호인 회원 여러분이여! 이 교본이 완전한 것은 못 될지라도 필자는 심혈을 기울여 모든 자료를 수집하고 이미 발간된 연맹의 교육교재집의 내용들을 충분히 모아 집필한 것이오니 여러분이 파크골프에 대해 연구하고 공부하는 데는 좋은 교과서가 되리라 믿고 여러분 앞에 내어놓는 바이다. 파크골프 동호인 여러분의 健勝과 平康을 기도하면서.

편저자 오 명 근

목 차

제1장
파크골프(Park Golf)란 무엇인가?

 사단법인 대한파크골프연맹
KOREA PARK GOLF FEDERATION

1) 파크골프(Park Golf)의 알기 쉬운 소개

(1) 파크골프(Park Golf)는 공원골프이다.

파크골프(Park Golf)를 간단히 요약해서 정의를 한다면,

공원(Park) + 골프(Golf) = 공원골프 이다.

이 두 가지 말의 합성어로 된 것이 파크골프(Park Golf)이며 공원(Park)이란 개념에 골프(Golf)의 게임요소를 합치고 게이트볼이나 그라운드 골프의 좋은 점들을 가미하여 작은 면적이나 공원 같은 협소한 녹지에서도 파크골프의 플레이어가 볼 샷을 하며 볼 스윙을 마음껏 휘두르며 볼을 목표하는 홀컵 안에 홀인하게 하는 통쾌한 즐거움을 만끽할 수 있는 운동(스포츠)가 파크골프(Park Golf)이다.

오늘날은 골프(Golf)와 관련이 있는 산업들이 호황을 누리고 골프(Golf)가 거액의 투자를 하면서도 최고의 인기 스포츠로 자리를 잡고 있는 이유 중에 하나는 골프(Golf)가 다른 스포츠와는 달리 골프장 자체가 자연 환경이며 복잡하고 긴박한 도시생활에서 벗어나 자연을 접하면서 운동의 효과를 볼 수 가 있기 때문일 것이다.

반면에 큰 문제점이 있다면 고가의 장비구입과 골프장 출입에 있어서 고 액의 회원권 소지에나 연이은 운동 활동에는 너무 많은 비용이 들어가고 개인이 골프장을 조성할 수도 없지만 골프장을 조성한다 하더라도 18홀 기준에 약 30만 평의 넓은 면적을 필요로 한다는 점일 것이다.

파크골프(Park Golf)는 이와 같은 기존 골프의 장점을 살리고 단점을 시정 보완하여 기존 골프에 비해 월등한 새로운 골프 운동이기 때문에 파크골프(Park Golf)의 인기도가 점차로 높아간다는 것이다.

또한 파크골프(Park Golf)는 골프를 치면서 공원을 가꾸기도 하고 잔디를 손질도 하고 골프장 공원을 더 새롭게 조성도 하면서 골프를 즐길 수 있으니 명실 공히 파크골프(Park Golf)는 공원골프라고 하는 것이다.

파크골프 (Park Golf)를 재미있게 이해해 보자

Park : 공원에서

G : Green ----- 푸른 초원 위에서

O : Ozone -----맑은 공기와 더불어

L : Light ----- 밝은 햇빛을 받으며

F : Friend -----친구와 담소하면서 즐기는 운동

그래서

Park Golf는 Park+Golf=공원+골프=파크골프이다.

(2) 파크골프 (Park Golf)는 가족형 레저스포츠이다.

파크골프(Park Golf)는 공원(Park) 같은 좁은 녹지에서 남녀노소, 장애 인, 직장인, 소외계층의 노약자, 여성노인층, 종교인, 성직자, 직장 단체, 누구라도 함께 참여하여 골프를 치며 즐거워하는 스포츠이며 처음 만나는 초보자나 유경험자가 전혀 차별이 없고 특히 파크골프(Park Golf)는 3세대 교류 스포츠라 하는 별명이 있듯이 할아버지, 아버지, 아들, 손자, 부모형제, 처자 권속 한 가족 온 식구가 한 팀을 구성하여 가정팀 대항 경기를 할 수도 있으며 경우에 따라서는 4,5명 한 가족이 볼은 1개로 가족 차례로 볼을 쳐서 나가는, 그래서 어느 가족 누구인가가 마지막 목표 홀에 홀인(Hale in)시키게 하는 한 가족이 함께 즐거움을 맛볼 수 있는 스포츠 운동이기에 파크골프(Park Golf)는 말 그대로 가족 형 레저스포츠라 할 수가 있는 것이다.

경북 영천시 파크골프 연합회에는 연세가 70이 넘어 교회 목회에서 은퇴 한 목사님들 10가정이 은목안식관(隱牧安息館)에서 공동생활을 하며 사모님들과 함께 내외분들이 파크골프 회원으로 가입을 하여 틈틈이 골프장에 나가서 부부 한 가정이 볼 1개로 3,4가정이 가족 대항 친선 게임을 하는데 얼마나 좋아들 하며 즐거워하시는 모습을 보고 있으면 행복을 느낀다.

파크골프(Park Golf)는 이처럼 가정적, 사회적, 대중적 커뮤니케이션(Communication) 지향에 중점을 두고 있으며 같은 종목의 스포츠를 부부지간, 부자지간, 아들, 손자, 친구, 연인 모두 함께 어울려 웃으며 즐길 수 있는 스포츠가 파크골프 이외에 무엇이 있겠는가?
이것이 파크골프(Park Golf)의 매력이며 장점이기도 한 것이다.

(3) 파크골프(Park Golf)는 배우기도 치기도 쉬운 간단한 장비의 골프형 스포츠이다

파크골프(Park Golf)는 남녀 불문 모든 연령층의 누구라도 골프장 그라운드에 나와서 10분 정도 설명을 듣고 5분 정도 볼 샷의 코치를 받기만 하면 파크골프(Park Golf)를 처음 대하는 왕초보자라도 즉시 홀컵(hale cup)을 향해 볼 샷 스윙을 할 수가 있다.

말 그대로 파크골프(Park Golf)는 배우기도 쉽고 볼을 치기도 쉽고 경기를 하기도 쉬우며 사용되는 용품이나 용구 장비가 간단한 스포츠이다.

클럽(골프채) 1개, 볼(Ball)1개, 티(볼을 올려놓는 받침대) 1개, 이것이 면 파크골프(Park Golf)의 어떤 경기도 게임도 운동도 할 수 있다. 물론 많이 연습하고 많이 골프장 코스를 플레이할수록 볼 감각이 살아나고 먼 거리 100m 홀을 향해서 볼 샷을 할 때와 가까운 거리 40m 홀을 향해서 볼 샷을 하는 경험이나 기술과 실력이 더 향상하고 발전하는 것은 사실이다.

그러나 실제 경기장에서 자주 볼 수 있는 현상 하나는 작년에 우승컵을 받은 선수가 금년에는 입상도 못하는 수가 있고 지난번 경기에서 홀인원을 했다는 선수가 이번 경기에는 성적이 좋지 못한 선수가 될 수도 있는 것을 보게 된다.

필자가 평소에 잘 알고 있는 고등학교 교장을 퇴임한 분이 있어서 필자의 권유로 ○○시 파크골프 연합회에 회원으로 가입을 하였는데 15일 만에 전국 파크골프 대회에 선수로 출전하게 되어 놀랍게도 그가 개인 3등으로 입상을 하였다. 파크골프에는 이와 같은 이변도 있을 수 있다.

이렇게 보면 파크골프(Park Golf)는 확실히 배우기도 쉽고 볼을 치기도 쉽고, 경기하기도 쉽고, 갖추어야 할 장비, 용품이 간단하고, 처음 만나는 초보자라도 함께 즐기며 플레이를 하고 대회에 출전할 수도 있는 쉽고도 간단한, 그러나 운동 효과를 크게 경험할 수 있는 특별하고도 새로운 스포츠라 할 수 있다.

(4) 파크골프(Park Golf)는 장애인들도 함께 즐길 수 있는 스포츠다

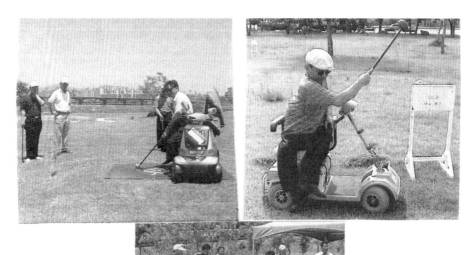

　위 사진은 대구대학교 잔디공원과 여의도 한강파크골프장, 영천파크골프장에서 중증 장애인들이 전동 휠체어를 타고 파크골프를 즐기며 오른손이 없는 지체장애인이 왼손 하나로 파크골프 운동을 즐기며 장애인 비장애인이 함께 어울려서 경기를 하는 한 장면이다.

　현재 필자가 이끌고 있는 경북 영천시파크골프연합회에는 뇌병변장애 2급자, 지체장애 2급자, 3급자, 등 장애인 회원이 20여 명이 매주 목요일이면 이들만의 경기를 계속하고 있으며 때로는 비장애인 회원들과 어울려서도 파크골프를 즐기고 있다.

　이처럼 파크골프(Park Golf)는 장애인들도 함께 웃으며 대화하며 즐기면서 운동도 하고 경기 대회도 할 수 있는 특별한 스포츠이다. 이런 것이 본 파크골프의 매력이자 장점이라 할 수 있다.

(5) 파크골프(Park Golf)는 진정한 국민생활체육이다.

파크골프(Park Golf)는 진정한 국민 생활체육 그대로이다.

파크골프(Park Golf)라는 스포츠는 우리나라 사람들의 정서적으로 가장 적합한 국민 생활체육 또는 대중적 스포츠에 가장 적합하다 할 수 있다.

다시 말해서 파크골프(Park Golf)는 생활체육과 스포츠가 추구하는 정의와 목적이 가장 뚜렷이 나타나기 때문이다.

온 국민이 스포츠를 통해 개개인의 삶의 질을 향상 발전시킬 수 있는 운동이라면 그 운동이 바로 국민 생활체육인 것이다.

특히 생활체육의 개념은 모든 국민의 건강증진과 신체적 적성을 향상시키기 위한 스포츠를 국민적 보급을 통해 확산 발전하도록 하는 운동이며 그 목적은 국민의 신체적, 정신적, 사회적, 도덕적, 문화적 발달에 기여하기 위한 국민운동이 곧 국민 생활체육인 것이다.

이러한 의미에서 진정한 생활체육의 스포츠는 모든 국민을 위한 스포츠의 참여와 실천이라 하겠고 이러한 의미와 직접적인 맥락을 같이하는 스포츠가 파크골프(Park Golf)보다 더 적합한 스포츠가 세상 어디에 또 있겠는가?

파크골프(Park Golf)는 우리나라에서도 성행하는 기존 골프처럼 특수층 또는 부유층만을 대상으로 하는 스포츠가 아니라 간단한 장비와 용구로 공원이나 하천부지 같은 좁은 공간에서도 조금도 지루하지도 않는 플레이 시간과 저렴한 비용으로 천연 잔디를 밟으며 맑은 공기를 마시고 따스한 햇살을 받으며 웃으며 즐길 수 있는 진정한 생활체육 스포츠라고 정의를 할 수가 있다. 그러기에 파크골프(Park Golf)는 진정한 국민 생활체육인 것이다.

(6) 파크골프(Park Golf)의 효과

1. 파크골프 (Park Golf)는 커뮤니케이션(Communication)의 효과가 있다.
 같은 세대의 커뮤니티 활성화 및 가족, 이웃, 회사, 학교, 종교단체 등 3대의 커뮤니케이션의 효과를 얻을 수 있다.

2. 파크골프(Park Golf)는 교육의 효과가 있다.
 파크골프(Park Golf)는 일반 회원 동호인뿐만 아니라 10대 청소년이나 각급 학교 학생들 모두에게 교육에 큰 효과가 있으며 학교 녹지화정책, 녹색잔디의 심리적 효과, 파크골프를 통한 체육예절 등의 학습효과까지도 얻을 수 있는 스포츠이다.

3. 파크골프(Park Golf)는 환경조성의 효과도 있다.
 파크골프(Park Golf)는 친환경적 프로그램으로 공원, 하천, 유휴지, 산림지역, 그린벨트 활용 등 자연경관을 가꾸고 보다 아름답게 조성하는 효과를 얻을 수 있는 스포츠이다.

4. 파크골프(Park Golf)는 건강증진의 큰 효과가 있다.
 파크골프(Park Golf)는 푸른 잔디 위를 가볍게 산책하며 볼샷 볼 스윙을 통해 근력운동을 하는 것이 신체적, 정신적으로 상당한 운동이 되는 것이며 파크골프 기본 홀 9홀을 홀 아웃하는 500m가 보통 2Km 걷기운동의 효과와 같은 것이며 체중 조절이나 다이어트에도 효과가 있으니 말 그대로 건강증진에 큰 효과가 있는 것이다.

5. 파크골프(Park Golf)는 특수 관광의 효과가 있다.
 파크골프(Park Golf)는 다양한 코스 개발, 테마 여행 연계시설, 전국 중요 도시를 순회하며 각종대회를 개최, 해외 국제대회 등을 통해 자연히 특

수 관광명소를 찾아 관광에도 효과가 있는 것이다.

(7) 파크골프(Park Golf)의 특성과 장점

1. 파크골프(Park Golf)는 공원 등 좁은 녹지에서도 골프를 재미있게 칠 수가 있다.
2. 파크골프(Park Golf)는 시설, 설치, 골프장 조성 등 준비가 간단하다.
3. 파크골프(Park Golf)는 경기 룰, 사용되는 용어, 제규정과 수칙 등이 간단하다.
4. 파크골프(Park Golf)는 경기자 인원에 제한이 없다.
5. 파크골프(Park Golf)는 많은 경험, 고도의 기술 없이도 누구나 쉽게 배워서 볼을 칠 수가 있다.
6. 파크골프(Park Golf)는 비용이 저렴하고 운동은 많이 되고 자연경관을 직접 보면서 즐길 수 있는 스포츠이다.
7. 파크골프(Park Golf)는 배우기 쉽고, 볼을 치기가 쉽고, 회원으로 가입하기 쉽고, 시간에 구애받지 않는 자유로운 스포츠이다.
8. 파크골프(Park Golf)는 가족이 함께 할 수 있고 3세대가 같이 게임을 즐길 수도 있다.
9. 파크골프(Park Golf)는 여가선용과 유휴시간을 효과 있게 보내기에 적합한 스포츠이다.
10. 파크골프(Park Golf)는 신체상 무리가 없고 잘 하면 다이어트에 효과를 볼 수 있다.
11. 파크골프(Park Golf)는 가족간, 친구간, 연인간, 직장 단체간, 친교와 화합과 공동체 단합에 적용할 적합한 스포츠이다.
12. 파크골프(Park Golf)는 남녀 노소간 초면의 회원 사이에도 쉽게 자연스럽게 친교하고 친숙하게 교제하기에 좋은 기회가 된다.
13. 파크골프(Park Golf)는 초보자가 특별한 준비 없이도 쉽게 접근할 수 있고 회원으로 가입하는데 간편하다.
14. 파크골프(Park Golf)는 가정 스포츠로 하기에도 적합하다.

2) 파크골프(Park Golf)의 창안자 마에바라 아쯔시(前原懿)씨

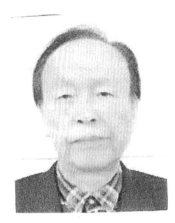

파크골프(Park Golf)의 창안자 마에바라 아쯔시 (前原懿)씨는 지금부터 35년 전 1983년에 일본 홋가이도 동부 토카치 평야의 중간에 위치한 마크베쯔(幕別)에서 그 지역 교육부장으로 있으면서 평생 각종 스포츠 보급에 많은 노력을 하였던 인물이며 마크베쯔(幕別)는 오늘날의 파크골프 발생지이며 바로 그곳에 파크골프 발생지 기념비가 세워져 있기도 하다.

파크골프(Park Golf)의 창안자 마에바라 아쯔시 (前原懿)씨는 어린 유아에서 노년까지 함께 즐길 수 있을 만한 평생 스포츠를 꿈꾸며 연구하고 조사하던 중 당시의 게이트볼 인기가 대단하였지만 노인층이 중심이 되어 있어서 노인복지의 스포츠 시설이라 생각을 하였던 것이다.

그 당시 또 하나 지금의 파크골프와 유사한 그라운드 골프라고 있었으나 단순히 그라운드에서 볼을 쳐 굴려서 포트에 넣는 것이 전부인지라 크게 인기를 얻지 못하는 것을 보았던 것이다.

파크골프(Park Golf)의 창안자 마에바라 아쯔시(前原懿)씨는 그라운드 골프에 일반 골프를 결합 적용하여 기존 공원의 잔디 위에 홀 컵(Hall, cup)을 만든다면 훨씬 흥미 있는 스포츠가 될 것이라 생각하여 파크골프, 공원골프에 착안을 하게 되었다.

그 당시에도 공원은 많이 있었으나 공원에 사람들이 놀고 있는 것이 아니라 공원에 사람들이 가지 않아 공원이 텅텅 비어 놀고 있다는 생각이

들어서 그 놀고 있는 공원에 공원 골프장을 만드는 방법으로 공원을 활용하여 많은 사람들이 놀기 위하여 골프 운동을 하기 위하여 공원에 모여 들도록 해 보자고 착안하여 그 지역 교육위원회에 공원골프(Park Golf)를 제안하였으나 "공원은 공원이어야지 골프장이 되어서는 안 된다" "공원 바닥에 홀 컵 구멍을 파서 골프장으로 변화시킬 수는 없다"라고 생각하는 보수적인 입장의 반대가 있어서 뜻을 이루지 못하고 있었다.

그 후 창안자는 공원을 관리하는 도시계획과의 친구들을 움직여서 처음으로 하천부지인 홋가이도 동부 마크베쯔(幕別) 강가에 진달래 코스로 명명하는 간이 골프장을 7홀로 만들게 되었다.

창안자 마에바라 아쯔시(前原懿)씨는 후에 그 지역 교육감도 지냈으며 1986년 〈마크베쯔 파크골프 첼린지 90〉대회를 개최하고 마크베쯔 파크골프 협회를 만들면서 비로소 파크골프(Park Golf)라 명명하게 되었고 그 후 홋가이도를 중심으로 일본 전역에 급속도로 파크골프(ParkGolf)가 확산되게 되었다.

와 마치 보물 幕別 카운디 쵸 53-1

창안자 마에바라 아쯔시(前原懿)씨는 현재 사단법인 일본 파크골프 협회의 회장으로 되어 있다. 본 파크골프 교본을 애독하는 독자들이 필요하다면 언제든지 일본에 파크골프 창안자 마에바라 아쯔시 씨와 연락 교류할 수 있도록 편의를 제공하고자 여기에 그의 일본 사무실 주소를 밝히는 바이다.

T089-0616 홋가이도 나카가

TEL 0155-54-2260FAX 0155-54-2204
Address: Makubetsu - Town Takaramachi 53-1
Hokkaido. JAPAN

2011년 5월 필자가 서신으로 상담 문의를 했던 바 창안자 마에바라 아쯔시의 답장이 접수되었기에 그 내용 일부를 우리말로 번역하여 여기에 공개한다.

(전 생략)

'파크골프는 왜 태어났는가?' 이 말은 파크골프 발상지에서 파크골프 탄생부터 지금까지 많이 물어오는 말이다. 마크베쯔(幕別) 소도시의 공원에서 태어난 파크골프(Park Golf)는 지역별 자치단체의 도시 만들기 추진을 목적으로 파크골프는 그 조성, 경쟁, 확산의 선도적 역할을 해 왔다.

(중간 생략)

나는 공원골프, Park Golf라는 스포츠의 매력에 감탄하며 매일 즐기고 있다. 부드러운 천연 잔디를 밟고 공원의 깨끗한 공기를 가슴 가득히 흡입하면서 나무와 꽃을 사랑하는 마음을 열고 따사로운 태양의 은혜를 깨닫게 하는 파크골프장, 작은 공원 코스를 레이아웃 하는 것이 내게는 너무나 즐겁고 행복하다.

한국의 파크골프(Park Golf)는 '자연을 소중히, 3세대교류, 안전하고 즐거운 스포츠'라는 파크골프 원점을 幕別 마을에서 상속받아 나이, 성별, 경험 여부 등 핸디캡을 느끼지 아니하며 코스 레이아웃은 안전하게, 홀의 거리나 기본 장비인 클럽 1개, 볼1개, 티1개에도 안전을 보장하도록 고안된 내용을 규정과 규칙 등에 채워져서 국내의 조직 결성을 충실히 도모하고 나아가서 해외에도 충실히 보급 진행에 노력하고 있다 하니 반갑고 기쁜 소식이다.

한국 파크골프의 무궁발전을 기원한다.

(중간 생략)

매년 개최되는 홋가이도 지사잔(盞:杯) 국제파크골프 대회에서 한국 선수들과 교류를 깊게 하니 감사하다. 뜻밖에 한국의 한 시골마을 영천의 파크골프 연합회 오명근 회장님이 한국의 파크골프 교본을 집필 중이라니 반갑고 기대가 되며 축하를 한다.

우리 일본에서는 아직도 파크골프 교본을 만들지는 못했는데 한국 파크골프가 앞서 가는 모습으로 볼 때 크게 경하하지 않을 수가 있겠는가?

吳 회장님의 문의사항인 일본 파크골프의 조직표와 일본 전체의 파크골프 현황을 아래와 같이 보여드린다. 참고하시라.

본인이 吳 회장님께 부탁하는 것은 집필중인 한국 파크골프 교본이 발행되면 일본에 있는 본인에게도 책 한 권 보내 주시기를 바라는 바이다.

기회가 만들어지고 사정이 구비된다면 吳 회장님과 우리 일본 파크골프와 깊은 교류가 이루어졌으면 하고 희망한다. 피차 자주 연락 있기를 바란다.

공익사단법인 일본 파크골프 협회
회장 마에바라 아쯔시(前原懿)

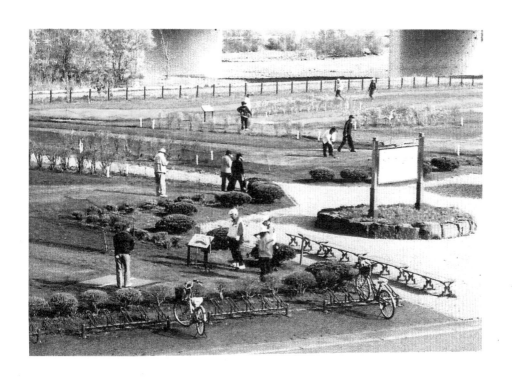

3) 파크골프(Park Golf)의 발자취(역사연혁)

(1) 파크골프(Park Golf)는 지금부터 30년 전 1983년 일본 홋가이도 동부
 에 있는 토카치 평야의 중간 시골마을 마크베쯔(幕別)의 교육부장이었던
 마에바라 아쯔시(前原懿)씨에 의해 창안되어 그곳에서 최초 원형적인 7
 홀의 코스로 시작되었다.

(2) 1986년에 〈마크베쯔 파크골프 첼린지 90〉 대회를 개최하고 '마크베쯔 파
 크골프 협회'를 구성하면서 일본 전역에 지방자치단체들의 도시 가꾸기,
 공원 활용, 자연경관 유지 등에 선의의 경쟁 붐을 일으켜서 찾아오는 사
 람도 없이 놀고 있는 공원마다 파크골프장을 조성하여 많은 사람들이 공
 원에 와서 놀게 하자는 것이 유행이 되게 함으로써 급속도로 확산되어
 2012년 12월 현재 일본은 약 2,500여 개의 파크골프장에 파크골프 동호
 회원이 약 600만 명으로 발전하고 있는 실정이다.

(3) 현재 일본 파크골프(Park Golf)는 창안자 마에바라 아쯔시(前原懿)씨가
 일본 파크골프 협회의 회장으로 있으며 이제는 해외에까지 확산이 되어
 서 해외 거주 일본인들을 중심으로 1999년 남미 대륙에 파크골프장이 만
 들어졌으며 현재 미국, 가나다, 브라질, 멕시코, 중국, 태국, 대만 등 15
 개국에까지 파크골프장이 만들어졌다 한다.

(4) 우리나라는 최초로 1998년에 보광 피닉스 파크가 리조트 시설의 부대시
 설로 파크골프장을 만들었고, 그 후 1999년 전주시 노인복지 종합타운
 에, 2002년 양지 파인 리조트에, 2004년 제주 한화 리조트에 각각 소규
 모 개인 기업체에 파크골프장이 만들어지게 되었다.

(5) 국내의 본격적인 파크골프 도입과 보급은 당시 한국의 뜻있는 조경사 관

계자들이 중심적 활약으로 2003년 3월 15일 일본의 최대 컨설팅 회사인 PGJ(Park Golf JAPAN)을 초청하여 서울 송파구 여성문화 회관에서 한국 최초의 파크골프 세미나를 개최하였으며 수차례에 걸쳐서 일본 현지 탐방과 기술 협의를 거쳐서 2003년 11월에 (사)한국파크골프협회(APGA)를 설립하였으나 법인 등록 과정에서 관계자의 잘못으로 초대회장이 잘못 선정되어 2003년 12월 13일에 우리 사단법인 대한파크골프연맹(KPGF)(Korea Park Golf Federation, 초대회장:김윤덕씨, 전 정무장관)으로 명칭을 개정하여 재창립된 이래 2004년 1월 28일 한국파크골프가 국제파크골프 협의회 (IPGA) 정회원국으로 가입 승인을 받아서 오늘에 이르도록 발전 확산이 되어 왔었다.

(6) 그 후 본 (사)대한파크골프연맹의 주관 주최로
 • 2004년 5월 22일 제1회 한일 파크골프 국제대회
 • 2004년 8월 10일 제11회 한국잼버리 파크골프체험대회
 • 2004년 10월 10일 대전파크골프장에서의 전국파크골프대회
 • 2005년 11월 21일 목포시 국제파크골프장 오픈기념파크골프대회
 • 2006년 4월 9일 목포에서의 한일교류 국제파크골프대회
 • 2006년 12월 27일 경남 밀양에서의 전국파크골프 친선대회
 • 2007년 4월 13일 울산 태화강변 파크골프장에 전국파크골프대회
 • 2007년 6월 10일 경기도 성남에서의 전국파크골프 대회
 • 2009년 6월 15일 서울 미사리 연맹회장배 전국파크골프대회
 • 2011년 11월 10일 전용구장 대구강변파크골프장 개장식기념대회
 • 2011년 11월 20일 일본 즈오카 한일국제교류 파크골프대회 참가
 • 2012년 6월 5일 제2회 한일국제교류 파크골프대회
 • 2013년 4월 25일 본연맹 주최 제1회 하타치컵 한국파크골프대회
 이처럼 각종 국내외 대형대회들을 개최하면서 발전에 발전을 거듭하여 오늘에 이르렀다.

(7) 2012년 7월 25일 대구광역시 교육청과 협약으로 대구시내 각 대학에서

의 산학교육과 남녀고등학교의 방과 후 청소년교육으로 파크골프 교육 보급을 계획하고 1차로 대구 제일여상과, 대구 경덕여고와, 대구 계명문화대학교와 그리고 24개 학교에서 산학교육, 방과 후 교육 등을 협약하게 되었으며 앞으로 경상북도 교육청과도 협약을 맺을 신청을 하고 있는 중이며 이 사업을 전국에 확장해 나갈 예정이다.

(8) 2013년 2월 현재 본 사단법인 대한파크골프연맹은 대표자: 천성희 이사장, 전무이사: 김병률 교수, 사무총장: 장석연 씨 상근이사 2명 직원 2명으로 조직되어 있으며 현재 30개 지역에 150여 곳 파크골프장과 회원 동호인은 약 30만여 명으로 발전하고 있다.

(9) 참고로 한국파크골프의 역사 발자취에서 알아야 할 것은 본 (사)대한파크골프연맹 이외에 국민생활체육회 전국파크골프연합회라는 조직이 있다. 여기는 전국 각 도, 광역시, 시, 군, 구 단위의 연합회가 150여개 처로 구성되어 있으며 전체 동호인 수는 약 30만여 명이라 한다.

가까이는 경상북도 파크골프 연합회 산하 22개 시 군 연합회가 조직 되어 있으며 대구광역시 파크골프연합회 산하에 15개 구 연합회가 조직되어 있다. 이 조직은 국민생활체육회에 속해 있으나 이들 중에 많은 회원과 연합회 구성원들이 본 (사) 대한파크골프연맹에 뜻을 같이하고 있는 실정이다.

(10) 본 사단법인 대한파크골프연맹 산하에는 장애인연합회도 있어서 파크골프는 장애인들, 장애우도 많이 회원으로 가입되어 있으며 앞으로는 장애인들도 일반인들과 함께 어울려 회원 수를 늘려가며 발전을 거듭할 수 있도록 활동해 나갈 것이다.

4) 파크골프(Park Golf)의 도입 배경

(1) 국토환경 및 생태환경 보존에 기여

파크골프(Park Golf)장의 면적이 기존 일반 골프장에 비해 1/100 면적 의 작은 유휴지나 공원녹지나 하천부지 등을 활용하여 자연 파괴나 산림 훼손이 전혀 없고 생태계를 손상하는 살충제나 제초제 등 농약 살포가 전혀 없이 환경 친화적 스포츠로 기존시설을 최대한 활용 운영하며 기존 시설과 자연환경을 조금도 손상치 않는 것이 파크골프장 조성의 장점이다.

공원 녹지 확대 및 기존 녹지의 다기능화가 되기 때문에 환경 친화적 공간 및 아름다운 도시 미관과 국토 환경, 생태환경의 보존에 크게 기여하게 되는 점이 파크골프 도입의 매력이다.

파크골프(Park Golf)가 창안되어 최초로 파크골프장을 조성한 일본 홋가이도의 마크베쯔(幕別) 지역에서도 공원 녹지에 홀 컵 구멍을 파고 공원을 파크골프장으로 변화시킨다 하여 보수적 계층의 적지 않은 반대와 반발이 일어나기도 했으나 차츰 공원에 사람들이 오지 않고 공원이 놀고 있으니 파크골프장을 조성하여 사람들을 공원으로 나오게 하고 파크골프장으로 도시 가꾸기 사업, 국토 자연환경 보존, 환경 친화적 도시 미관에 이르기까지의 효과와 효력이 있다는 사실이다.

이와 같은 사실이 전해지면서 오히려 지방자치단체들이 선의의 경쟁을 하면서까지 일본 전역에 파크골프장 확산되었다는 사실만 보아서도 이를 이해하고 남는 것이다.

그래서 파크골프가 국토환경 및 생태환경 보존에 크게 기여한다는 것이 파크골프 도입의 배경이 된다는 것이다.

(2) 지역사회의 공동체 정신 확산에 기여

파크골프(Park Golf)는 세대 간, 가족 간의 교류 증진 및 민관의 유대를 강화할 수 있어서 건강한 사회 만들기에 일조를 하며 지역 내의 소외계층인 노약자, 장애인, 여성 노인층과 환과독고(鰥寡獨孤)라 하여 예부터 홀아비 남자, 과부, 자식 없는 부모, 부모 잃은 고아를 4대 불쌍한 사람들이라 일컬어 왔지만 파크골프에서는 환과독고라도 함께 참여할 수 있도록 기회를 재공하게 되므로 사회적 안정감을 부여하며 그야말로 사회의 공동체 정신을 확산 확대하는 데에 크게 기여하는 것이 바로 파크골프(Park Golf)라는 것이다.

파크골프(Park Golf)는 다른 이름으로 3세대 교류 스포츠라 하여 할아버지와 아버지와 아들 3세대가 함께 골프장에서 볼 샷을 하며 대화하며 골프를 친다는 스포츠이며 파크골프(Park Golf)는 가족 스포츠라 하여 한 가족 부모 형제, 처자 권속이 골프장에서 한 팀을 구성하여 같이 교대로 볼을 치며 골프를 즐길 수 있는 스포츠다.

친구, 이웃, 연인들 사이도 남녀노소 장애인 직장인 공직자도 성직자도 초보자 유경험자 누구든 빈부귀천 차별 없이 모두가 파크골프장에서 한 가족이 되고 한 팀이 되어 골프를 치면서 웃으며 대화하며 친교하며 모두가 공동체 운명이 될 수 있는 것이 파크골프(Park Golf)의 매력이며 모두가 받아들일 수 있는 스포츠다.

이것이 바로 파크골프(park Golf)이다. 스포츠에도 승부가 있고 경기 경쟁이 있고 아군 적군이 있어서 피차 상대를 적대시하며 싸워야 하는 것이지만 파크골프에서는 그렇지 않다.

물론 승자가 나오고 입상자가 가려지기는 하지만 파크골프에서는 승부에 집착하지 않으며 같은 팀이 한 공동체가 되어 즐기고 운동하고 상황에 따라 열심히 게임을 하는 것이 파크골프(Park Golf)이니 지역사회에 공동체 정신의 확산에 기여할 수 있는 스포츠이다.

(3) 주민의 복지 및 삶의 질적 향상 증진에 기여

파크골프(Park Golf)는 남녀나 노인층 어린이나 장애인, 청소년 소녀, 그 누구라도 접근이 용이하고 자유롭게 참여할 수 있으며 여가시설 확대로 주민복지에 기여하게 되며 저렴한 실비 수준으로 과다한 비용부담 없이 주민의 건강증진과 삶의 질을 향상케 하는데 도움이 되는 스포츠이다.

필자가 연합회장으로 파크골프를 이끌어가는 이곳 영천시 파크골프 연합 회에는 뇌 병변장애 2급, 3급, 지체장애 1급, 2급의 장애 회원들이 20여 명 함께 어울려 파크골프 플레이를 하고 있다.

어떤 이는 오른팔이 없으니 왼손 하나로 볼 샷을 한다. 어떤 이는 수족이 뒤틀리고 언어장애가 있어서 "회장님 감사합니다" 이 말도 제대로 못하고 한참 동안이나 입만 실룩거리다가 침을 흘리며 일그러진 얼굴에 손만 번쩍 치켜드는 것을 보면 필자는 경기하던 골프채를 던져놓고 달려가서 그 장애인을 얼싸안고 등을 두들겨 주며 주머니에서 손수건을 꺼내어 흘리는 침을 닦아주며 엄지손가락을 높이 들고 "굿 샷" "나이스 샷"이라 외쳐 주면 그는 너무 좋아서 펄쩍펄쩍 뛰며 고맙다고 머리를 숙여 인사를 한다. 장애인을 위한 복지사업이 이보다 더 좋을 수 있겠는가?

상처(喪妻)를 하고 실의에 빠져 있던 은퇴목사님 한 분이 파크골프 회원이 되면서 파크골프에 재미를 붙이고 그가 생활에 활기를 찾았고 웃으며 즐기면서 볼을 쳐 나가면서 새로운 삶을 살아가는 그 모습을 볼 때에 필자는 파크골프(Park Golf)가 주민 복지 사업은 물론이요 사람들의 삶의 질을 향상케 하는데 기여하는 바가 크다는 것을 절실히 경험하고 있다.

파크골프(Park Golf)의 매력과 장점이 이와 같은 곳에도 필요하다는 것이 아니겠는가?

(4) 지역 환경 활성화 및 주민의 행정참여 촉진에 효과적이다

제주도 제주경마공원에는 경마 트랙선 안에 '말 테마 파크골프장'을 조성했다.

3년 후 2016년에는 경북 영천시에 국제 규모의 초대형 경마공원이 조성되게 되는데 이곳에도 '영천시 말 테마 국제파크골프장'을 건설하기로 영천시에서와 한국마사회에서 허락되어 있고 이미 설계도 완성했다.

필자는 이곳 영천시 말 테마 국제파크골프장을 단순히 파크골프장뿐만 아니라 각종 조각품 전시장 조각공원 조성, 가족 놀이공원, 각종 체력단련 운동기구 설치, 각종 관광 상품 전시 및 판매장, 지역 특산물 전시판매장, 지역 특별 음식점들, 각종 운동구 점 등을 유치 시설 조성하여 명실 공히 전국에서 손꼽힐 만한 유명 관광명소가 되도록 꾸밀 계획이다.

이렇게 되면 파크골프장이 새로운 이 지역의 테마관광 명소가 되고 지역의 세수확대, 지역 특산물 홍보 및 판매 확산으로 지역간의 인적 교류 증진과 파크골프 동호인들과 행정처와의 파트너십 확대를 통한 그린 마케팅 전개에 효과가 있어서 주민의 행정참여 촉진에도 효과가 클 것으로 기대한다.

이것을 알고 있는 지방자치단체장들이 파크골프장을 유치하려고 하는 것 이 아니겠는가? 파크골프(Park Golf)는 이와 같이 매력이 있고 장점이 많으며 지역 사회에도 기여하는 바가 많고 자연경관, 공원조성 도시 가꾸기 등 지역사회에 도움을 주는 일들이 많아지도록 파크골프(Park Golf)장 설치와 운영을 효율적으로 해야 하는 것이다.

제1장에서의 익힘 문제

주제: 파크골프(Park Golf)란 무엇인가?

1. 파크골프(Park Golf)가 일본에서 창안된 것이 언제였는가?

2. 우리나라에 최초 국제파크골프협의회(IPGA)의 가입승인을 받은 단체는 어디인가?

3. 파크골프(Park Golf)는 다른 말로 무엇이라 하는가?

4. 파크골프의 특성과 장점과 매력은 어떤 것인가? 아는 대로 써 보라.

5. 파크골프(Park Golf)의 창안자는 누구인가?

6. 파크골프의 5대 효과는 무엇인가?

..

제1장 익힘문제 해답

1. 30년 전 1983년
2. 2003년 12월 13일 사단법인 대한파크골프연맹
3. 공원골프
4. page 21 참조
5. 일본 마에바라 아쯔시 (前原懿)
6. ① 커뮤니케이션의 효과
 ② 교육의 효과
 ③ 환경조성의 효과
 ④ 건강증진의 효과
 ⑤ 특수관광의 효과

메모

제2장

파크골프(Park Golf)의 기본용구, 용품들

 사단법인 대한파크골프연맹
KOREA PARK GOLF FEDERATION

모든 스포츠가 종목 특성에 따라 필요한 용구나 용품들과 갖추어야 할 복장이 있는 것처럼 파크골프(Park Golf)를 즐기는 데도 반드시 구비해야 할 기본 용구와 용품들과 남녀간 불편 없이 착용해야 할 기본 복장이 있는 것이다.

전쟁터에 나가는 병사가 군복과 철모와 기본 무기를 갖추어야 하듯이 파크골프(Park Golf)에도 기본 용구 및 용품들을 완비해야 하고 불편이 없을만한 기본 복장을 착용해야 한다.

여기에 기본용구, 용품, 복장 등을 실물 사진과 함께 그 명칭과 규격과 내용설명을 필수용품과 기타용품으로 구분하여 간략하게 소개한다.

말 그대로 필수용품은 파크골프 플레이어라면 누구라도 반드시 구비해야 하는 것이며 기타 용품은 갖추지 않아도 플레이는 할 수 있으나 다 갖추고 플레이를 한다면 더 좋은 플레이에 도움이 될 것이다.

1) 필수용구

① 클럽(골프채)

총길이 : 86Cm
무 게 : 600g 이하
재 질
 * 헤드 : 특수목재 그립(Grip): 목재, 레자, 고무
 *샤프트(Shaft) : 카본 유리섬유
 *헤드 바닥 : 금속

 설 명 : 파크골프 클럽은 1개를 사용. 볼 샷을 할 때 볼이 높이 뜨지 않고
 잔디 위를 굴러가도록 고안됨.

② 볼(Ball)

직 경 : 6Cm
무 게 : 80g - 95g
재 질 : 플라스틱, 합성수지
표 면 : 매끄러운 면이 만질만질함
설 명 : 일반 골프의 볼에 비해 높이 뜨지 않게
 고안.

③ 티(Teeing)(볼 받침대)

높 이 : 2, 3Cm
재 질 : 고무제품
용 도 : T/G에서 티 샷할 때 볼을 올려놓는
 받침
모 양 : 다양함

2) 기타용품

① 볼 마크(Ball mark)

사진과 같은 제품이 다양하게 나와 있음.

동전 등으로 대용할 수도 있음

설 명 : 자신의 볼이 동반자의 플레이에 방해가 되어 잠시 볼을 옮길 때 볼의 위치 표시하는 도구.

② 장갑

가죽이나 바닥에 고무가 발린 부드러운 제품이 좋음

설 명 : 볼 샷이나 볼 스윙 시 그립을 잡은 손이 미끄럽지 않게 할 목적으로 사용. 그립은 고무 제품이라 손을 보호하기도 함

③ 볼 포켓

* 가죽 제품으로 혁대에 차는 파우치 예비 볼, 필기수첩, 필기도구, 티 등을 넣는 작은 가방,
* 점수기록 시 필기도구 사용 시 편리함
* 파크골프 플레이시 분실구 위해 예비 볼을 준비하려면 볼 포켓이 필요함

④ 신발(운동화)

밑창이 고무로 된 운동화, 골프화면
됨

등산화, 구두, 하이힐, 스립퍼, 샌
들, 워커화 등은 금지(부적격품이므
로)

설 명 : 잔디 보호, 경기장 보존
　　　을 위함

⑤ 모자

개인의 안전, 햇빛 차단, 자외선 방지 목
적으로 착용,

얼굴 전체를 가리는 제품, 창이 큰 카우보
이모자, 밀집모자 등은 사용금지.

모자 창에 자석으로 된 볼 마크를 붙이면
편리.

⑥ 운동복

　일반 골프 복장과 동일하면 됨, 부드럽고 간편
한 운동에 지장이 없는 운동복, 남자는 반바지
착용, 여자는 노출이 심한 의상, 초미니스커트,
신사양복, 양장이나 정장, 오버 코트 등은 금지.

⑦ 선글라스

평소에 사용 중인 선글라스면 무방함
너무 화려한 사치품이나 색깔이 지나치게
짙은 제품은 삼갈 것
　설 명 : 보안경 목적으로 사용함

⑧ 토시(팔뚝 햇빛 가리개)

　반팔 상의 착용 시 팔뚝의 햇빛 차단용
토시.
　여러 가지 형태의 제품도 있으나 쓰지
않는 와이셔츠 팔뚝이나 소매가 긴 티셔
츠 팔뚝을 잘라서 간단히 만들 수 있음.

⑨ 클럽 가방

　클럽(Clup)을 넣을 수 있는 길이의 끈
이 달린 긴 가방
　클럽 가방에는 옆쪽 위쪽에 주머니가 있
어서 장갑, 티, 토시, 등을 넣을 수 있음
　제품 중에는 대소 다양한 클럽 가방이
있음.

⑩ 제비뽑기

여러 형태의 제비뽑기 기구가 있음.

사진 속에 제품은 막대형으로 끝부분에 1,2,3,4, 구멍이 표시되어 있음.

T/G에서 티샷 순서를 정하기 위해 제비 뽑을 때 사용함. 없으면 가위 바위 보로 정할 수 있음.

⑪ 카메라

개개인이 항상 필요한 것은 아니나 플레이 중 기록에 남겨야 할 중요한 일이 생겼을 때 즉시 사진 촬영 시 필요하게 됨

연합회 회장이나 사무장은 항상 카메라를 준비할 필요가 있음

⑫ T/G, 그린지역 표시구(Tee 마크)

티마크

파크골프장 페어웨이에 9홀 18홀 36홀 등 복잡한 경기장이라 플레이어들이 다음 홀이나 목표 그린 지역을 쉽게 식별하도록 표시하기 위해 만들어진기구이다.

Tee Mark라고도 한다.

홀, 그린 지역마다 한두 개씩 설치한다.

제2장에서의 익힘 문제

주제: 파크골프(Park Golf)의 기본용구, 용품들

1. 파크골프(Park Golf)의 필수 기본용구들은 무엇이 있는가?

2. 파크골프(Park Golf)의 기타용품들은 어떤 것이 있는가?

3. 파크골프 클럽(골프채)의 총 길이와 무게는 얼마나 되는가?

4. 볼티(Ball Tee)의 높이는 얼마인가?

5. 파크골프 볼(ball)의 직경과 무게는 얼마나 되는가?

..

제2장 익힘 문제 해답

1. 클럽1개, 볼1개, 티1개
2. 장갑, 운동복, 운동화, 볼포켓, 토시, 클럽가방, 모자, 썬글라스 등
3. 총길이는 86cm 무게는 600g이하
4. 2, 3cm
5. 직경은 6cm 무게는 80g-95g

제3장
파크골프(Park Golf)장의 기본구성 설치물

 사단법인 대한파크골프연맹
KOREA PARK GOLF FEDERATION

1) 여러 가지 시설물들

파크골프(Park Golf)장을 구성하기 위해서는 일반 골프장과 비슷한 형태로 파크골프(Park Golf) 운동을 하는데 반드시 있어야 할 여러 가지 시설물들이 설비되어 있어야 이용자가 파크골프(Park Golf)의 제반 규칙과 에티켓에 따라 파크골프를 제대로 즐길 수 있다. 여러 가지 기본 시설물에 대하여 기술한다.

(1) 클럽 하우스(Club house)(파크골프장 본부사무실)

파크골프(Park Golf)장에 이용자들이 오게 되면 제일 먼저 접하게 되는 본부 사무실이 있는 깨끗한 시설물이 클럽 하우스이다. 클럽 하우스에는 접수 등록 사무실, 다실, 휴게실 등 휴식 공간과 용구 용품 전시 및 대여 판매장, 탈의 환복실, 화장실, 음료수, 라면 등 간단한 음식판매 소식당, 기록 테이블 등을 비치한(위 사진은 서울 상암 파크골프장) 시설물이다.

(2) 파크골프장 안내판

파크골프장 이용자들이 현지에 도착하여 파크골프장의 현황과 시설 설치물, 골프장의 규모, 플레이 시작과 홀 아웃 위치 등을 한 눈에 볼 수 있도록 각 홀의 배치 상황, 특별 OB지역, 벙크 지역, 러프, 해저드표시, 특별한 주의사항 등을 기록해 둔 대형 골프장 종합 안내판은 위 그림(제주도 말테마 파크골프장)과 같이 모든 파크골프장 입구에 설치해야 한다.

(3) 티잉 그라운드(Teeing Ground. T/G)

파크골프장 각 홀의 제1타 티샷을 하는 발판이 티잉 그라운드이다. 대개 약자로 T/G라 한다.

T/G의 규격은 사방 1,3m- 1,5m 정도의 고무판이나 인조 잔디로 발판 T/G를 만든다.

T/G는 제1타의 볼을 올려놓는 지정된 장소로 T/G 이외의 지역에서의 티샷은 패널 티가 적용되어 2점 벌타가 된다.

(4) 페어웨이(Fair way)

페어웨이는 파크골프장 전체에서 T/G지역, 그린 지역, 러프 해저드 지역을 제외한 전체 잔디 운동장 전제를 페어웨이라 한다.

각 골프장 사정에 따라 러프, 해저드 지역이 없을 경우는 골프장 전부가 페어웨이가 된다. 페어웨이의 잔디 규격은 24mm이다.

(5) 러프(Rouph)

러프(Rouph)란 파크골프 코스 내에 그린지역, 해저드지역을 제외한 페어웨이 지역이 아닌 잔디를 긴 그대로 둔 일종의 장애물 지역을 러프라 한다. 러프 지역이 별도로 없는 골프장에서는 전부가 페어웨이가 된다.

(6) 벙커(Bunker)

벙커(Bunker)란 파크골프 코스의 난이도를 높여주고 재미있는 변화를 주기 위하여 인공으로 만들어 둔 흙이나 모래 웅덩이, 모래함정이나 잡초가 무성한 저지대 같은 곳을 말하며 일종의 해저드(장애물 지역) 지역이다. 벙커에는 페어웨이에 있는 크로스벙커, 사이드벙커, 그린 주변의 그린벙커 등 3종류가 있으며 벙커를 설치하는 목적은 장애물을 일부러 플레이어가 너무 쉽게 볼을 홀인하지 못하도록 난이도를 높이고 변화 효과에 목적이 있다.

(7) 그린 (Green)

그린(Green) 지역이란 각 홀컵을 중심으로 직경 약 5m 정도의 잔디를 페어웨이보다 더 짧게 깎아 정비해 둔 지역을 말하며 이러한 구별된 지역이 없을 때는 그냥 '홀컵 주변지역'이라 한다. 그린 지역을 조성할 때는 그 모양을 반드시 원형이 아니라도 직경이 5m 정도의 여러 형태로 조성할 수 있으며 약간의 경사로 하여 게임에 묘미를 살리게 한다. 파크골프장 사정에 따라 그린 지역을 조성하지 않을 수도 있다.

(8) 해저드(Hazard)

해저드(Hazard)란 OB지역 이외에 벙커, 연못, 돌무더기, 언덕, 쓰레기더미, 개울, 워터 해저드를 포함한 장애물 지역 전부를 해저드라 한다.

(9) 워터 해저드(Water Hazard)

워터 해저드(Water Hazard)는 바다, 호수, 연못, 강, 하천, 배수로 등으로 물의 유무와 관계없는 수역을 말한다. 이와 같은 자연적인 워터 해저드가 없을 때에는 파크골프장 주변의 자연경관을 살리기 위해 인공호수를 조성하거나 강물줄기를 끌어당겨서 강물이 흐르게 하여 워터 해저드로 이용할 수 있으면 더욱 좋은 파크골프장이 될 수 있다.

(10) 홀과 컵(Hall, cup)

홀과 컵(Hall, Cup)이란 한 개의 홀(볼이 들어가는 구멍)과 페어웨이, 그린 등으로 구성된 단위 코스를 홀이라 하며 또한 볼이 들어가는 원통형의 구멍, 또는 컵을 뜻하기도 한다.

홀컵의 규격은 직경 내경이 20-21Cm, 홀의 깊이는 10Cm이다. 홀컵의 내부 바닥은 지면과 공간이 생기게 하여 볼이 홀인될 때에 땡그랑! 하는 소리가 나게 만들며 컵 테두리는 지면에서 1Cm 가량 낮게 묻어야 한다.

(11) 깃대, 핀(Pin)

깃대 핀(pin)은 볼의 홀인 위치를 알게 하기 위하여 컵의 중앙에 꽂아놓은 깃대를 말하며 깃대의 재질은 규정하지 않으나 원형으로 20mm 정도의 스테인 파이프로 높이는 컵 테두리 지면에서 2.25m가 되게 한다. 깃대는 빨강색, 흰색으로 채색을 할 수도 있고 깃발은 코스별로 구별되게 빨강, 노랑, 파랑, 백색 등으로 하는 것이 좋다.

(12) 어드레스(Address)

어드레스(Address)란 플레이어가 스탠스를 할 때 손에 잡은 클럽을 볼 가까이에 가져가며 볼 스윙, 볼 샷의 기본자세를 취하는 것을 어드레스라 한다.

(13) 스탠스(Stance)

스탠스(Stance)는 플레이어가 볼을 샷 하기 위하여 두 발을 제 위치에 올려놓는 자세를 스탠스라 한다.

대개 스탠스의 기본자세는 어깨 너비 정도로 발을 벌려 두 발은 11자가 되게 한다.

(14) 어드바이스(Advice)

어드바이스(Advice)는 플레이어에게 플레이에 영향을 입히는 조언의 말, 잔소리, 농담, 군소리 등을 어드바이스라 한다.

플레이어가 T/G에 스탠스하면 어드바이스는 절대 금물이며 이는 파크골프의 기본 에티켓이다.

2) 여러 가지 설치물

파크골프장 코스 주변에는 여러 가지 시설물들을 근간으로 코스 내에 홀마다 파크골프 운동에 도움이 되게 하고 있으며 이 외에도 플레이에 필요한 여러 가지 설치물들도 있어서 플레이어가 파크골프의 제반 규칙을 준수하면서 플레이에 흥미를 돋우고 보다 재미있고 안전한 플레이를 할 수 있도록 하고 있다. 그 설치물을 소개하면 다음과 같다.

(1) 홀 표지판 설치

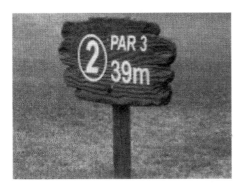

파크골프(Park Golf)에는 각 홀마다 T/G 주변에 해당 홀의 기본 제원을 나타내는 표지판이 있어서 이번 목표 홀이 몇 번째 홀이며, 기준 타수가 얼마며, 거리가 몇 m인가를 알려주며 그 홀의 특징을 표시해 놓은 것이다. 사진속의 표지판 ② PAR3, 39m는 두 번째 홀 기준 타는 3타이며 거리는 39m

라는 것이다.

이 홀 표지판은 원통으로 혹은 스테인리스 판으로 혹은 대라서 돌에 새겨서 다양하게 만들 수 있다.

(2) 경기장 안전망

파크골프장의 페어웨이가 좁거나 티 그라운드(T/G)와 다른 홀컵의 그린 지역이 근접해 있어서 플레이어나 동반자 상호간의 안전을 위하여 파크골프장 사정에 따라 안전망 그물을 설치하게 된다. 설치한 안전망 앞에 OB 말뚝을 설치하여 페널티 벌타를 적용할 수도 있고 안전망 그대로를 OB그물망으로 활용할 수도 있다.

(3) OB말뚝, OB끈, OB지역

파크골프(Park Golf) 장에서 플레이가 불가능하여 플레이를 금지하는 구역이 있게 된다. 잡초 풀숲, 돌무더기 지역, 개울, 도랑 등의 지역이다. 이러한 구역은 OB말뚝을 설치하고 OB 라인(끈), OB 그물망으로 표시를 하고 샷한 볼이 OB 구역에 들어가면 2벌타 페널티가 적용이 되며 그 볼이 들어간 위치에서 홀컵과 가깝지 않은 곳으로 2클럽 이내의 거리로 이동하여 다음 샷을 할 수 있다.

(4) OB라인(OB끈, OB 선)

파크골프 경기장에 따라 OB 판정에 용이하도록 OB말뚝을(흰색, 직경 4Cm 정도의 길이 40Cm의 원형 또는 4각목을 20m간격으로 설치) 설치하고 OB말뚝 사이를 흰 끈으로 연결하여 OB끈, OB선이 된다. 이때에 OB선을 지면에 깔아 두었을 때 볼이 OB선을 넘어 OB구역에 들어갔으면 확실한 OB 페널티이고 볼이 OB선에 붙어 있을 경우 OB 안쪽이면 페널티가 적용되며 볼이 OB 구

역 밖에 페어웨이 쪽에 붙어 있으면 페널티는 적용하지 않는다. 그러나 OB선 바깥쪽에 붙어 있어도 그대로 샷을 할 수 없어 이동하면 OB 페널티가 적용된다.

(5) 배수구 맨홀

파크골프장 코스 내에 우천시 빨리 배수가 되도록 하수도 배수구 맨홀을 설치하게 된다. 이는 고정 장애물의 하나로 샷한 볼이 배수구 위에나 또는 배수구 주변에 붙어 있어서 다음 샷이 어려움이 있으면 구제를 받아 볼을 목표 홀컵에 가깝지 않은 위치에 2클럽 이내로 이동하여 샷을 할 수 있으며 이때에는 2벌타 페널티 적용을 하지 않는다.

(6) 수리지(Ground under repair)

수리지란 파크골프장 코스내의 일부 지역에 잔디를 새로 입혔거나 어린 묘목의 식수지, 잔디 부분 보수수리공사로 일시적 프레이를 금지하는 구역이 수리이지이다. 수리지는 코스 관리자가 주변에 흰 말뚝에 상단은 청색으로 표시한 말뚝을 설치하고 흰 선으로 수리지 표시를 해야 한다. 표시가 되어 있는 수리지

내에 들어간 볼은 OB구역에 들어간 볼과 같이 2벌타 페널티가 적용된다.

(7) 볼 거치대(Ball stance)

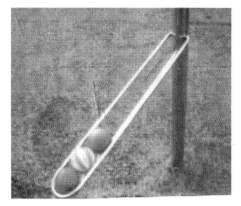

첫 번째 홀 주변에 설치하는 고정 설치물로서 각 조별로 조장의 볼을 볼 거치대에 올려놓아 출발 티샷의 순서가 자동적으로 결정되게 하는 설치물의 하나다. 볼 거치대에 볼이 3개가 올려 있다면 다음 조는 4번째 티샷이 되는 것이다.

(8) 코스(Course)

파크골프장의 코스(Course)는 설치물이라기보다 하나의 시설물에 속한다. 그러나 자세한 설명을 하고자 한다. 코스(Course)란 플레이가 허용되고 있는 파크골프장 전 구역을 말하는 것이며 코스는 9홀을 단위로 하고 18홀은 B코스로 9홀을 코스 아웃한다.

그 표시는 A-1 ~ 9, B-1~ 9로 표시한다.

각각 표준 타수는 33타 타수로 18홀이면 66타수가 되는 것이다. 코스의 길이 (거리), 전코스의 거리는 A-1 ~ 9가 500m, B-1 ~ 9가 500m, 18홀의 코스는 1,000m 즉 1Km가 되는 것이다.

코스 안에는 T/G, 페어웨이, 그린 지역, OB구역, 벙커 지역, 러프, 해저드,

홀과 컵 등이 다 들어 있는 것이다.

(9) 장애물 지역(러프, 헤저드)

장애물이란 플레이 상황에서 만나는 모든 장애물을 말하며 자연장애물, 인공 장애물의 구별이 없다. 움직일 수 있는 장애물과 움직일 수 없는 장애물로 구분 된다.

움직일 수 있는 장애물이란 한 손으로 간단히 이동시킬 수 있는 것으로 낙엽, 나뭇가지, 흙에 박히지 않은 돌멩이, 동 물의 배설물, 벌레 곤충의 시체 등을 말

하며 이와 같은 것이 플레이에 방해가 된다면 페널티 없이 제거할 수 있으며 이 때 움직인 볼은 본래의 위치에 놓고 플레이를 한다. 움직일 수장애물은 입목의 식지주, 배수구 맨홀의 뚜껑, 코스 표지판, OB말뚝, 교각, 고목구멍, 쌓아둔 돌 무더기 등의 고정물들이다. 여기에 접해 있는 볼은 그대로의 상태로 샷이 불가 능하니 언플레이어블(플레이 불가능선언, 볼을 집어들 수 있는 신호)을 선언하 고 볼을 이동하여 샷을 하면 무벌 타의 구제를 받게 되나 Unplayable 선언 없 이 플레이어 임의로 볼을 이동하면 2벌타 페널티가 적용된다.

3) 홀 구성 및 홀 코스의 거리

(1) 파크골프장은 통상 9개 홀을 기본 단위로 1개 코스가 구성되는데 18개 홀이 있는 파크골프장의 경우는 A코스 A- 1~ 9, B코스 B-1~ 9로 경 기장 운영을 하게 된다.

(2) 9개 홀은 4개의 Par3 홀과 4개의 Par4 홀과 1개의 Par 5로 구성하며 기준타 9홀은 33타, 18홀은 66타로 하게 된다.

(3) 각 홀의 길이(거리)는 짧은 Par3 홀은 30m - 50m로 하고 중간거리인

Par 4홀은 60m - 80m로 하고 제일 긴 Par5 홀은 90m - 100m로 하며 홀 전체는 9홀은 500m 18홀은 1,000m 즉 1Km가 된다.

(4) 몇 군데 홀 구성과 Par구성을 실례로 들어 본다.

(1) 서울 월드컵 파크골프장

홀	A - 1	A - 2	A - 3	A - 4	A - 5	A - 6	A - 7	A - 8	A - 9	계
거리	100	35	32	73	35	31	69	73	52	500
Par	5	3	3	4	3	3	4	4	4	33

홀	B-1	B-2	B-3	B-4	B-5	B-6	B-7	B-8	B-9	계
거리	55	35	60	40	55	75	38	42	100	500
Par	4	3	4	3	4	4	3	3	5	33

(2) 경북 영천시 파크골프장

홀	A-1	A-2	A-3	A-4	A-5	A-6	A-7	A-8	A-9	계
거리	44	37	90	40	41	75	80	46	47	500
PAR	3	3	5	3	3	4	5	3	4	33

홀	B-1	B-2	B-3	B-4	B-5	B-6	B-7	B-8	B-9	500
거리	44	37	100	40	41	70	75	45	48	500
PAR	3	3	5	3	3	4	4	4	4	33

제3장에서의 익힘 문제

주제: 파크골프(Park Golf)장의 기본구성, 설치물들

1. 파크골프장의 기본 시설물들은 어떠한 것이 있는가?

2. 파크골프장의 기본 설치물들은 어떠한 것이 있는가?

3. 파크골프장의 기본 홀의 구성과 코스는 어떻게 되어 있는가?

4. 기본 9개 홀은 어떻게 구성되어 있는가?

5. 넓은 파크골프장에 여러 개 코스가 있을 시는 어떻게 구분하는가?

제3장 익힘 문제 해답
1. 클럽하우스, 종합안내판, 페어웨이, 벙커, 러프, 그린지역, 해저드, OB지역표시
2. 티잉그라운드, 홀과컵, 깃대와깃발, 홀 표지판 등
3. 기본홀은 9개 홀, 총길이는 500m, 18개 홀이면 1,000m
4. 총길이 500m를 짧은 홀 Par3는 30m-50m로 4개정도, 중간홀 Par4는 60m-80m로 4개 정도, 긴 홀 Par5는 90m-100m로
5. A코스 1홀-9홀, B코스 1홀-9홀

메모

제4장
파크골프(Park Golf)의 사용되는
용어 풀이

사단법인 대한파크골프연맹
KOREA PARK GOLF FEDERATION

(가, 나, 다 순)

순	번	용 어	사 용 처	용어의 해설
가	1	경기자 동반자 국외자	파크골프 경기 중	파크골프의 플레이어는 경기자 함께 플레이 지는 동반자 그 외 3자, 동물, 물건은 국외자
	2	굿 샷 (Good shot)	〃	경기중 좋은 샷을 했을 때 동반자 가 격려, 칭찬해 주는 말 나이스 샷, 뷰티풀 샷이라고도 함
	3	그라운드 (Ground)	〃	파크골프 경기장 지면 전체 혼용용어로 티잉그라운드 있음
	4	그린 (Green)	〃	홀컵 중심 주변 직경5m 정도의 잔디를 짧게 약간 경사로 조성지
	5	그린피 (Green fee)	경 기 장	파크골프장 출입 유료화 입장료
	6	그립 (Grip)	용구용품	고무, 가죽으로 된 클럽의 손잡이, 골프채 잡는 동작도 그립이다
나	7	나이스 샷 (Nice shot)	경기 중 용어	굿 샷(Good shot)과 같은 용어
	8	나이스 온 (Nise on)	〃	샷한 볼이 그린 위에 잘 올라갔을 때 동반자가 칭찬 격려하는 말
	9	나이스 인 (Nise in)	〃	퍼팅한 볼이 홀인 되었을 때 동반자가 칭찬 격려하는 말
다	10	다 운 불 로 우 (Down blow)	〃	클럽 헤드로 볼을 내리치는 동작 (반대 : 어퍼 불로우upper blow)
	11	다 운 스 윙 (Downswing)	〃	클럽이 백스윙을 한 후 정점에 서 볼을 향해 내려오는 동작
	12	더블보기(Double	경기중	홀의 타수가 기준타보다 2타 많은

		bogey)	용어	타수(Par5홀에서 7타가 됨)
		더블파(Double par)	〃	홀의 타수가 기준보다 두 배를 많은 타수(Par5홀에서 10타가됨)
	13			
	14	도그 레그 (Dog leg)	〃	홀 중에서 페어웨이가 좌우측으로 휘어진 상태를 말함(우측 도그레그라 함)
	15	드라이빙 (Driving)	T/G 서	T/G에서 볼을 치는 동작을 드라이빙이라 함
	16	드라이빙 레인지	야외골프장	홀 코스 규모가 큰 골프장을 말 함 (일명 인도어골프장이라 함)
	17	드로우 (Draw)	경기장	샷한 볼이 약간 왼쪽으로 휘어 나가는 구질(우측이면 페이드라함)
	18	디 봇 (Divot)	〃	클럽헤드에 맞아서 잔디가 패인 곳을 말함
라	19	라운드 (Round)	〃	순서에 따라 볼을 치며 나가는 것. 라운드는 파크골프를 한다는 말
	20	라이 (lie)	,	볼이 지면에 놓여 있는 상태 (클럽헤드와 샤프트가 이루는 각도
	21	러프 (Rough)	장애물	코스 내 그린 해저드 제외한 장애물지역, 러프는 구별 없으면 페어웨이
	22	라인 업 (line up)	볼 샷	목표 홀을 향해 몸을 정렬하는 것
	23	로브 샷 (lob shot)	〃	의도적으로 볼을 높이 띄우는 샷
	24	로스트 볼	〃	분실구를 로스트볼이라 함

		(lost ball)		
	25	**로프트**	〃	클럽페이스와 지면과의 각도
	26	**런닝 어프로치**	〃	그린에 볼을 굴려 안착시키는 일
	27	**레이 아웃** (layout)	경기장	조성한 코스내의 홀의 배치 실태
	28	**로칼 룰** (local rule)	경기장	기본규칙 외에 골프장 자체의 규칙
	29	**롱 홀** (long hale)	〃	Par5홀 등 장거리 홀을 말함
	30	**레이 업** (lay up)	경기중	어려운 상황의 볼을 다음 샷을 위하여 좋은 위치로 쳐내는 것
	31	**리플레이스** (replace)	〃	움직였거나 집어올린 볼을 원 위치에 갖다 놓는 것
마	32	**마커** (marker)	〃	경기에 지명된 스코어의 기록자 자신의 볼에 특별표시를 하는 것
	33	**마크** (mark)	〃	동반자의 요청에 따라 볼을 잠시 옮기면서 볼 위치를 표시하는 것
	34	**매너** (manner)	〃	경기자의 지킬 예절과 에티켓
	35	**매치 플레이** (match play)	〃	매 홀마다 승자결정 이긴 홀이 많은 자를 최종 승자로, 승자 동점은 연장전
	36	**멀리간** (mulligan)	T/G에	첫 홀에서 실수 샷. 동반자들의 양해로 벌타 없이 재 샷 하게 하는 것

바	37	미스 샷 (miss shot)	경기중	잘못 샷 한 것을 미스 샷이라 함
	38	벙커 (Bunker)	〃	코스의 난이도와 변화를 주기 위해 일부러 만든 모래 웅덩이, 장애지
	39	백 스윙 (back swing)	〃	어드레스 후 샷을 위해 클럽을 높이 끌어올리는 동작
	40	버디 (birdie)	경기중	한 홀의 기준타보다 1타 적은 타수
	41	보기 (bogey)	〃	한 홀의 기준타보다 1타 많은 타수
사	42	샤프트 (shaft)	용구 용품	파크골프채(클럽)의 헤드와 그립을 연결한 대가 샤프트임
	43	샷(shot)	볼 샷	클럽으로 볼을 치는 동작. 볼 샷
	44	샷 건 (shot gun)	경기 시작	모든 홀에서 신호에 따라 동시에 플레이를 하는 것을 샷 건이라 함
	45	서던데스 플레이 오프	경기중	동 타수일 경우 연장전에서 어떤 홀에서나 한 사람이 다른 사람보다 낮은 타수를 기록하면 승부가 결정되는 경기방식
	46	수리지 (graund under rpair)	경기장	경기장 일부 잔디 보수, 묘목식수 등으로 일시적 플레이를 금지하는 구역, 수리지는 말뚝과 흰 선으로 표시
	47	스웨이 (sway)	경기자	몸의 중심부가 잘못 움직이는 것으로 스윙축이 어긋나는 것

	48	스윙과 **스트로크**	백스윙	클럽을 뒤로 높이 휘두르며 샷하는 것이 스윙, 볼을 치려 클럽을 앞으로 움직이는 것
	49	스퀘어 그립 (squre grip)	그립 방법	스트롱 그립과 위크 그립의 중간그립, 왼손 등이 목표 향해 보이게
	50	**스탠스** (stance)	볼 샷	플레이어가 어드레스하기 위해 두 발의 위치정해 서는 것
	51	<u>스트로크</u> (stroke)	〃	클럽으로 볼을 치는 것을 스트로크라 함
	52	<u>스트로크</u> 플레이	경기중	가장 많이 행해지는 경기방식, 전체 홀을 아웃한 후 가장 작은 타수가 승자가 되는 경기방식
	53	슬라이스 (slice)	〃	샷한 볼이 우측으로 심한 회전으로 날아가는 구질, 반대는 훅이라
아	54	아 웃 사 이 드 인 (outside in)	〃	다운스윙도중 클럽헤드가 목표선 밖에서 안으로 들어오는 스윙궤도를 말함
	55	안내판	경기장	경기장을 한눈에 볼 수 있게 기록해 둔 종합 안내판
	56	알바트로스 (albatross)	볼 샷	한 홀의 기준타보다 3타 적은 타수. 통상 Par5홀에서 나타남
	57	어드레스 (address)	경기중	경기자가 볼을 칠 기본자세를 갖추는 것.
	58	어드바이스 (Advice)	〃	경기자 플레이에 영향을 입히는 조언, 농담, 잔소리, 코멘트 등을 말함
	59	어프로치 샷 (approchshot)	〃	그린 주변의 가까운 거리에서의 볼 샷, 퍼팅샷과 같은 의미

	60	언더파 (under Par)	경기중	기준 타수보다 적게 친 점수, 반대용어는 오버 파라 함
	61	언플레이어블 (Unplayable)	〃	해저드 깊숙이 볼이 들어가 볼을 칠 수 없다는 플레이불가능 선언
	62	오구	〃	자신의 볼 이외에 볼을 타구함
	63	오너 (honer)	티샷	T/G에서 같은 조의 제1번으로 티 샷할 권리를 얻은 사람을 오너라 함
아	64	오 비 (OB)	경기장	플레이 불가능 지역, 잡초 풀숲, 개 울, 도랑, OB말뚝, 끈, 그물망 표시 함
	65	옮길 수 있는 장애물	〃	한 손으로 옮길 수 있는 장애물, 낙 엽, 동물배설물, 곤충, 벌레시체 등
	66	옮길 수 없는 장애물	〃	옮길 수 없는 고정장애물, 나무지주, 배수구뚜껑, OB말뚝, 화단담장 등
	67	이글 (eagle)	경기중	기준타수보다 2타 적게 친 타수
	68	임팩트 (impact)	〃	클럽헤드로 볼을 잘 맞추는 것
	69	워밍업 스트레칭	〃	경기자가 플레이 이전에 몸을 풀어 주는 간단한 준비운동
	70	워터 해저드 (water hazard)	경기장	바다, 하천, 호수, 연못, 배수로 등 물의 유무 관계없이 수역을 말함

자	71	잠정구	〃	볼이 분실 또는 OB가 될 우려가 있을 때 한 번 더 치는 볼을 말함
	72	장애물	〃	자연물, 인공물 구별 없이 플레이 에 만나는 모든 장애물
	73	정규라운드	〃	정규라운드는 9홀을 기본단위
차	74	출발표지판	〃	각 홀마다 설치하는 출발 기본 제원 표시표지판(예)3 Par4 65m
카	75	카드 (card)	용품	스코어 카드의 준말
	76	캐주얼 워터 (casual water)	경기장	소나기 등 뜻하지 않은 물이 코스에 고인 해저드를 말함
	77	컵인, 홀인 (cup in, hale in)	〃	샷한 볼이 컵, 홀 안으로 들어간 상태
	78	코스 (course)	〃	파크골프 코스의 준말, 플레이가 허용되는 골프장 전체를 코스라 함
	79	코킹 (cocking)	〃	백스윙을 할 때 손목을 꺾는 동작을 코킹이라 함
	80	콰드러플 (quadruple)	〃	한 홀에서 기준타보다 4개를 많이 친 타수,(예) par3 홀에서 7타 친
	81	클럽 (clup)	기본 용구	파크골프채, 600g 정도의 그립. 헤드, 샤프트가 있음
	82	클럽하우스 (clup house)	설치물	파크골프장 입구에 있는 본부 사무실 휴게실 등이 있는 건물
	83	테이크 백 (take back)	백스윙	테이크 어웨이오 같은 말, 백스윙 을 하기 위해 클럽을 위로 들어 올림 첫 동작

타	84	**티샷** (tee shot)	T/G	T/G에서 티 위에 있는 볼을 제1 타 하는 것
	85	**티잉그라운드** (T/G)	〃	각 홀의 출발 장소 발판 티 박스라고도 함
	86	**트러블 샷** (trouble shot)	경기장	볼을 치기 어려운 상태에서 볼샷하는 것.
	87	**트리플 보기** (triple bogey)	〃	기준타보다 3타가 더 많은 타수
	88	**티** (tee)	티박스	티샷을 하려 볼을 올려놓는 2,3 cm의 고무제품. 볼 받침대
	89	**티 마커** (tee maker)	격기중	T/G에서 볼을 놓고 샷하는 지점 을 표시하는 물체
파	90	**파와 타수** (par or score)	경기중	매 홀의 기준타수를 제시한 것으로 파3, 파4 기본 9홀이면 33타가 기 준
	91	**팔로우 스루** (follow through)	〃	임팩트 후에도 클럽헤드가 계속적으 로 피니쉬까지 가는 단계
	92	**퍼트** (put)	〃	그린에서 가까운 거리를 볼을 쳐서 홀인시키는 것, 퍼팅과 같이 쓰는 말
	93	**펀치 샷** (punch shot)	〃	볼의 바로 뒤를 내리찍어 치는 타법, 대개 러프 샷할 때 사용함
	94	**페어웨이** (fairway)	〃	T/G와 그린지역을 제외 잔디 경기 장 전체를 페어웨이라 함

	95	**페널티** (penalty)	〃	규칙위반으로 2점벌타 가산하는 것을 페널티라 함
	96	**피니시** (finish)	〃	임팩트 이후 팔로우 스루를 하고 스윙이 끝난 상태
	97	**핀(깃대)** (pin)	시설물	각 홀의 위치 표시로 홀컵 중앙에 세우는 깃대, 2,3cm에 2,3m 쇠파이프나 스테인리스 파이프로
	98	**플레이어** (player)	경기자	파크골프장에서 플레이중인 경기자
	99	**플레이 상황의 볼**	경기중	플레이 중에 사용되는 볼, 시작한 볼은 사고 볼 전에는 교환 못함
하	100	**하프 스윙** (half swing)	경기중	전체 코스 볼스윙을 1/2만 스윙
	101	**해저드** (hazard)	경기장	모든 장애물 지역을 해저드라 함
	102	**핸디캡** (handicap)	경기자	실력이 다른 플레이어들과 동등조건에서 경기하도록 배려하는 허용 타수를 핸디캡이라 함
	103	**홀 아웃** (hole out)	경기장	같은 팀의 전원이 한 홀이 끝나는 것
	104	**홀인원**	경기자	샷한 볼이 한 번에 홀 안에 들어감

제4장에서의 익힘 문제

주제: 파크골프(Park Golf)에 사용되는 여러 가지 용어들

* 다음 문제의 ()안에 맞는 용어를 쓰십시오.

1. 파크골프장 지면 전체 구장을 ()라 한다.

2. 홀컵 주변에 잔디를 짧게 약간 경사지게 조성되는 것을 ()이라 한다.

3. 홀의 타수가 기준보다 2타 많은 타수를 ()라 한다.

4. 파크골프장 코스내의 장애물 지역을 ()라 한다.

5. 기본규칙 외에 골프장 사정에 따라 자체에서 만든 규칙을 ()이라 한다.

6. 경기장에 지명된 스코어 기록원을 ()라 한다.

7. 경기중 동반자의 요청에 따라 볼을 잠시 옮기면서 볼 위치를 표시하는 것을 ()라 한다.

8. 코스의 난이도외 변화를 주기위하여 일부러 만든 모래웅덩이를 ()라 한다.

9. 목표 홀까지의 기준타수보다 1타 적은 타수를 ()라 한다.

10. 목표 홀까지의 기준타수보다 1타 많은 타수를 ()라 한다.

11. 플레이어가 어드레스 하기 위해 두 발의 위치를 정하는 것을() 이라 한다.

12. 플레이어가 볼샷을 하기 위해 기본자세를 갖추는 것을 ()라 한다.

13. 플레이어의 플레이에 영향을 주는 조언, 농담, 잔소리를 ()라 한다.

14. 플레이어가 기준타수보다 적게 친 타수를 ()라 한다.

15. 플레이어가 기준타수보다 많게 친 타수를 ()라 한다.

16. 해저드에 깊숙이 볼이 들어가 봉을 계속 칠 수 없다는 플레이 불가능을 선언 하는

것을 ()이라 한다.

17. 플레이불가능의 지역으로 지정되어 있는 OB지역에 들어간 볼을 ()이라 한다.

18. 목표 홀의 기준타보다 2타 적게 친 타수를 ()라 한다.

19. 목표 홀의 기준타보다 2타 많게 친 타수를 ()라 한다.

20. 파크골프 채를 ()이라 한다.

21. 티 그라운드에서 티 위에 있는 볼을 1타 하는 것을 ()이라 한다.

22. 파크골프 경기에 있어서 각 홀의 출발장소인 발판을 ()라 한다.

23. 그린지역 같은 홀컵 가까운 거리에서 볼을 샷 하는 것을 ()라 한다.

24. 경기중 규칙위반으로 2점 벌타를 가산하는 것을 ()라 한다.

25. 각 홀의 위치표시로 홀컵 중앙에 세우는 깃발을 ()라 한다.

26. 같은 팀원 전원이 한 홀의 홀인이 모두 끝난 것을 ()이라 한다.

27. 볼 샷한 볼이 한 번에 목표 홀에 홀인된 것을 ()이라 한다.

28. 러프 샷을 할 경우 클럽 헤드로 볼의 바로 뒤쪽을 내리찍는듯한 방법으로 볼샷을 하는 타법을 ()라 한다.

제4장 익힘문제 해답
1. 그라운드(Graund) 2. 그린지역 3. 더블보기(Double bough)
4. 러프(Rough) 5. 로칼 룰 6. 마커(marker)
7. 마크 (Mark) 8. 벙커 (Bunker) 9. 버디 (Birdie)
10.보기 (Bogey) 11.스탠스(Stance) 12. 어드레스 (Address)
13.어드바이스(Advice) 14.언더파(Under par) 15. 오버파(Over par)
16.언플레이어블 17.OB볼 18. 이글 (Eagle)
19.더블 보기 20.클럽 (Clup) 21. 티샷 (Tee shot)
22.티잉 그라운드 23.퍼트(Put),퍼팅 24. 패널티 (Penalty)
25.핀, 깃대 26.홀아웃 27. 홀인원
28.펀치 샷(Punch shot)

제5장
파크골프(ParkGolf)플레이에 파와 타수

 사단법인 대한파크골프연맹
KOREA PARK GOLF FEDERATION

파크골프(Park Golf)플레이에 있어서 파(Par)와 타수(Score)는 매우 중요하다.

조별로 경기를 진행할 때에나 플레이어 자신의 실력을 스스로 테스트해 보기에는 각 홀의 파와 타수가 결정적인 점수를 나타내기 때문이다.

필자의 경험으로 보더라도 처음에는 파4 홀에 5타, 6타의 타수를 기록하였으나 그 동안 파크골프에 미쳤다는 소리를 들을 만큼 열심히 연습 게임을 하고 자주 친선경기를 함으로써 자신의 파크골프 실력이 많이 향상하고 발전하여 지금은 파4 홀에 1타, 2타의 타수를 기록하고 있다.

파크골프 플레이어는 더 연습하고 더 노력하고 더 볼샷, 볼 스윙을 하고 또하고 거듭거듭 연습을 하다 보면 점점 더 파크골프에 흥미가 있게 되고 자신도 모르는 사이에 볼 감각이 살아나고 실력이 향상하고 타수를 점점 축소시켜 가게된다.

1타로 홀인원을 9홀 전부 하기는 어려워도 1타에 홀컵 주변지역인 그린지역에 올려놓을 수만 있으면 2타로 점수를 올릴 수 있으니 어느 경기 대회라도 2타 점수를 많이 올리는 선수가 우승 후보가 되는 것이다.

기본코스 9홀에 기준 타수가 33타인데 만약에 9홀 전부를 3타점을 올렸다면 27타가 되고 9홀 모두를 2타 했다면 18타가 되는 것이니 누구라도 어떤 경기 대회라도 20타 전후로 타수를 기록한다면 우승후보가 될 수 있는 점수가 된다.

파(Par)와 타수(Score)에 대하여 좀 더 구체적인 설명을 기술코자 한다.

파(Par)란 티잉 그라운드(Teeing ground)를 출발하여 홀인하기까지의 정해진 기준 타수이며 통상 파3, 파4, 파5를 기준 타수로 정하고 있으며 9홀에 33타, 18홀에 66타, 27홀에 99타를 기준타수로 하고 있다.

* 어느 곳에서나 볼 샷을 하여 1타로 홀인한 것은 홀인원이라 하고
* 규정타수보다 많은 타수를 오버 파(Over Par)라 하고
* 규정타수보다 적은 타수를 언더 파(Under Par)라 하고
* 규정타와 같은 타수를 이븐 파(Even Par)라 한다.

도표로 설명하면 다음과 같다.

용　어	설　명	파(Par)	타 수
파(Par)	규정타수의 파로 홀인	4	4
버디(Birdie)	파보다 1타 적게 홀인	4	3
이글(Eagle)	파보다 2타 적게 홀인	4	2
알바트로스(Albatross)	파보다 3타 적게 홀인	5	2
홀인원(Hale in one)	볼 샷해서 1타로 홀인	3	1
보기(bogey)	파보다 1타 많게 홀인	3	4
더블보기(Double bogey)	파보다 2타 많게 홀인	4	6
트리플 보기(Triple bogey)	파보다 3타 많게 홀인	4	7
더블 파(Double Par)	파보다 2배 많게 홀인	3	6

제5장에서의 익힘 문제

주제: 파크골프 플레이에 있어 파와 타수

1. 파크골프에 있어서 T/G를 떠나 목표 홀까지의 타수를 무엇이라 하는가?

2. 파크골프에 있어서 9홀에는()타, 18홀에는()타, 27홀에는() 타로 기준타수가 정해져 있는가?

3.. 파크골프 플레이에 있어서 정해진 규정타와 같은 타수로 홀인 한 것을 무엇이라 하는가?

4. 파크골프 플레이에 있어서 규정타보다 3타 적게 홀인 한 것을 무엇이라 하는가?

5. 파크골프 플레이에 있어서 규정타보다 3타 많게 홀인한 것을 무엇이라 하는가?

6. 파크골프 플레이에 있어서 규정타보다 2배나 많게 홀인 한 것을 무엇이라 하는가?

..

제5장 익힘문제 해답

1. 파 (Par)
2. 9홀은 33타, 18홀은 66타, 27홀은 99타
3. 이븐 파 (Even par)
4. 알바트로스 (Albatross)
5. 트리플 보기(Triple bogey)
6. 더블 파 (Double par)

제6장

파크골프(Park Golf)플레이의 기본자세

 사단법인 대한파크골프연맹
KOREA PARK GOLF FEDERATION

1) 그립 잡는 법

파크골프(Park Golf) 플레이에 있어서 기본자세를 배워야 한다. 그중에서 제일 먼저 익혀야 할 것은 그립 잡는 방법이다.

그립 잡는 방법을 먼저 배워야 하는 이유는 파크골프(Park Golf)에 있어서 바른 볼 샷과 좋은 볼 스윙을 위해서 그립 잡는 방법은 중요한 요소가 되는 것이며 그 중 하나로 자신의 팔과 잘 잡은 그립을 통해 클럽을 연결시켜 몸통이나 팔에서 나오는 회전력을 정확하게 전달해 주는 수단이 되기 때문이다.

그러므로 그립 잡는 방법은 파크골프 플레이어가 완전히 배우고 익혀서 숙달이 되어 그립을 잡고 볼 샷을 할 때에는 언제나 저절로 바른 자세가 될 수 있도록 기본이 되어 있어야 한다.

플레이어가 기본 그립 잡는 방법을 정석으로 바로 배우지 않고 그저 꽉 붙잡으면 된다고 생각하고 보통 방망이를 붙잡듯이 아무렇게나 그립을 잡고 볼 샷을 하게 되면 다행히 샷한 볼이 클럽 헤드 정중앙에 잘 맞아 스윙을 하게 된다면 볼이 플레이어가 목표하는 방향으로 나갈 수 있으나 대개는 우수한 선수라도 힘차게 볼 스윙을 하노라면 볼이 클럽 헤드의 앞부분이나 뒷부분에 잘못 맞는 수가 있게 되므로 이럴 때에 볼이 플레이어의 목표방향으로 바로 나가 주지 않고 오른쪽으로 왼쪽으로 볼이 빗나가게 되어서 원치 않는 OB 지역이나 러프나 해저드 지역으로 가버리는 수가 있다.

특히 그립 잡는 방법을 바로 배워서 그립을 잡으면 가장 힘 있게 단단히 잡게 되므로 볼 샷이나 볼 스윙을 할 때 볼이 클럽 헤드의 앞부분이나 뒷부분에 잘못 맞게 되어도 클럽이 삐걱하며 돌아가지 않게 되기에 볼을 목표 지점으로 바로 보낼 수 있게 된다.

(1) 전문적인 그립 잡는 방법의 종류

① 인터록킹(Interlocking) 그립법

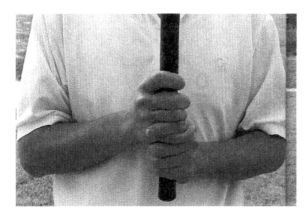

일반적으로 손이 작은 사람이나 힘이 약한 사람에게 권장하는 방법인데 양손의 일체감이 오버레핑 방법보다 더 생기고 그립 자체를 더 단단히 잡을 수는 있으나 볼 스윙을 할 때에 클럽 헤드의 움직임이 둔해지는

경향이 있는 방법이다.

이 인터록킹 그립법은 오른손 새끼손가락이 왼손 검지와 깍지 끼듯이 잡는 그립 방법이다.

② 오버레핑(Overlapping) 그립법

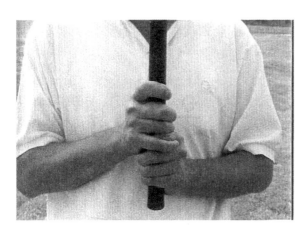

보통 일반 골프에서 가장 많이 사용하는 그립법으로 양손의 일체감을 유지시켜 주어서 임팩트 지점에서 클럽 헤드의 움직임이 좋은 방법이다.

이 오버레팅 그립법은 오른손 새끼손가락이 왼손 검지와 중지 손가락 사이 위에

올려 잡는 그립 방법이다.

③ 베이스볼(Baseball) 그립법

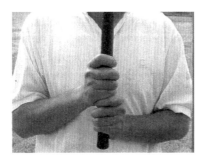

이 그립법은 볼에 힘을 전달하기가 쉬운 그립 법으로 양손의 밸런스를 유지하는 것에 유의하고 특히 양손을 밀착시키고 오른손이 스윙을 주도하지 않도록 유의해야 하는 방법이다. 다시 말해서 오른손 새끼손가락이 왼손 검지와 맞닿게 잡는 그립방법이다.

(2) 위 모든 그립법을 종합한 그립 잡는 순서

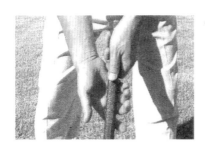

① T/G 위에 티를 놓고 볼을 올려놓은 다음 스탠스를 정하여 클럽 헤드가 목표 홀의 깃대를 향하게 클럽을 앞으로 놓는다.(사진(1))

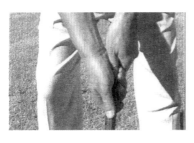

② 손가락을 이용하여 그립을 잡게 되는 방법이다. 왼손 손바닥이 그립의 끝단 1Cm 정도 남겨서 그립을 네 손 가락으로 감싸 쥐는데 이때 왼손 엄지는 클럽 헤드 방향으로 향하게 펴서 올려놓는다.(사진(2))

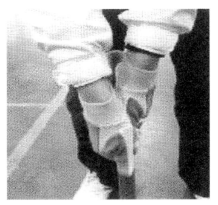

③ 오른손은 손바닥 안쪽이 클럽 헤드를 향하여 펴고 있는 왼손 엄지를 감싸 쥐며 그립 뒤쪽에 왼손 검지와 오른손 새끼손가락이 맞닿게 하고 오른손 엄지를 클럽 헤드 방향으로 펴고 그립을 꽉 잡아 감싸 쥔다.(사진(2), (3)

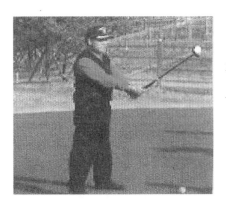

④ 허리를 펴면서 두 손으로 감싸 쥔 그립과 골프채의 클럽 헤드가 자신의 눈높이로 오도록 클럽을 들어 올려 본다.(사진(4)

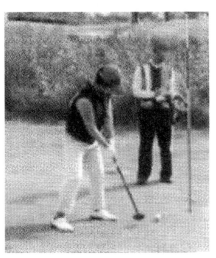

⑤ 다시금 두 손이나 클럽을 움직이지 말고 양 어깨와 클럽 헤드가 삼각형을 유지하여 허리를 굽히며 클럽 헤드가 자연스럽게 밑에 놓여 있는 티 뒤쪽 T/G에 닿게 하여 티샷을 한다. 이때 클럽 헤드가 볼을 건드리면 안 된다. 만약 볼이 위치가 변동되면 1타로 간주한다.

2) 스탠스(stance) 취하는 방법

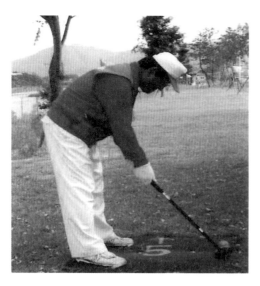

(1) 두 발의 간격

두 발의 간격은 기본은 개인의 어깨 너비만큼 하며 거리에 따라 또는 주어진 상황을 해결하기 위해서 조금 더 넓히거나 좁게 간격을 조정할 수 있다.

(2) 발끝을 벌리기

양발을 어깨 너비로 벌린 상태에서 발의 각도를 정하여 자연스럽게 두발을 위

치하는데 개인별로 약간의 차이는 있겠지만 아래 있는 3가지 방법 중 하나를 선택하면 되겠다.

① 스퀘어(square) 스탠스 법

11자 형으로 발끝을 벌리기.

② 오픈(Open) 스탠스 법

왼발이 조금 열려 있는 형으로
발끝을 벌리기.

③ 클로즈(close) 스탠스 법

왼발이 11자형보다 더 닫혀 있는
형으로 발끝을 벌리기

3) 목표 방향 설정

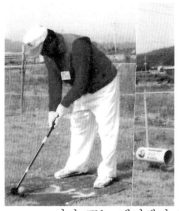

(1) 파크골프(Park Golf) 플레이에 있어서 코스 내 홀마다 출발지점인 T/G에서 목표 홀 컵까지에 주어지는 난이도에 따라 각 홀의 공략 방법이 여러 가지로 나타나게 되어 있다.

(2) 각 홀마다 기준타수 이내로 점수 관리를 하기 위해서는 T/G에서 티샷 또는 페어웨이에서 두 번째 샷을 하게 될 때에 그린 지역이나 또는 페어웨이 목표 지점에 볼이 안착하도록 어느 방향으로 볼을 보낼지를 그때그때마다 선정하는 것이 매우 중요하다.

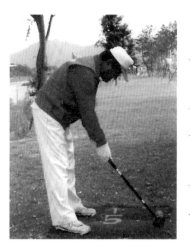

(3) 이때에 깊이 고려해야 할 요소로서 볼이 놓인 상태, 장애물이나 페어웨이의 지면이 굴곡, 러프나 OB지역 등을 항상 염두에 두고 플레이를 해 나가야 하니 플레이어는 잠시도 방심하지 말고 목표 설정과 볼의 방향 선정에 집중해야 한다.

그러므로 플레이어는 클럽 헤드에 그려 있는 화살표 방향과 목표 홀의 깃대의 위치를 일직선상으로 잘 맞추어서 볼샷을 하는데 몰두해야 한다.

(4) 플레이어가 목표방향을 선정하는데 제1 제원은 각 홀마다 설치되어 있는 홀 표지판이다. 몇 번째 홀인가? 거리는 몇 m인가? 기준타수는 몇 타인가? 이를 정확히 확인하고 목표 홀을 향한 눈 측량을 잘 하고서 볼 샷을 해야 하는 것이 목표방향 선정에 기본이다.

4) 몸의 정렬

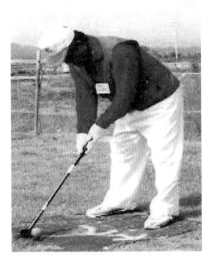

(1) 파크골프 플레이에 있어서 플레이어의 시선, 허리, 무릎, 발끝의 라인이 목표홀 방향과 평행이 되는지 등 몸을 바르게 정렬을 해야 한다.

(2) 몸을 바로 세워 직립인 자세로부터 등줄기를 꼿꼿이 편 상태로 허리를 굽혀 클럽 헤드의 밑 부분이 지면에 닿도록 몸의 정렬을 다시 한다.

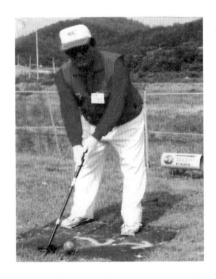

(3) 양 발의 무릎에서 상반신의 무게를 지지하고 파크골프(Park Golf) 플레이의 기본자세는 느낌이 발바닥으로 체중을 자연스럽게 50대 50으로 분산 정리를 해야 한다.

(4) 이때에 유의할 사항은 발뒤꿈치나 발가락 끝에 체중이 편중되게 실리지 않도록 해야 한다.

5) 어드레스(Address)의 요령

(1) 어드레스(Address) 하는 순서

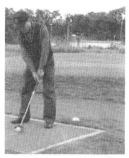

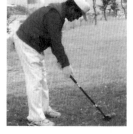

어드레스는 볼을 치려는 자세로 들어가는 행위를 말하는 것으로 볼을 치는 동작 이전에 우선 해결 사항으로 그립 잡기, 스탠스 취하기, 목표방향 선정, 몸의 정렬 등을 완료한 다음 아래 순서대로 어드레스를 한다.

1. 클럽의 그립을 잡은 양손의 위치를 자신의 배꼽 정도에 오도록 한다.
2. 양팔을 쭉 펴서 왼쪽 손목을 상방으로 자연스럽게 꺾어 클럽 헤드가 눈 높이 정도로 위치토록 한다.
3. 이 상태에서 무릎을 자연스럽게 구부리고 엉덩이를 빼면서 클럽 헤드 밑 부분이 볼이 위치한 지면에 닿을 때까지 천천히 상체를 구부린다.
4. 이때에 클럽 헤드 면 중앙에 볼이 위치하지 않을 때에는 양발 끝을 평행 이동시켜서 정확한 위치로 수정한다. 위와 같은 동작이 완료되면 오른쪽 어깨가 왼쪽 어깨보다 약간 처진 상태로 삼각형 모양이 유지된다.

전면에서의 어드레스 자세　　　　측면에서의 어드레스 자세

제6장에서의 익힘 문제

주제: 파크골프 (Park golf)플레이의 기본자세

1. 파크골프 플레이에 있어서 반드시 익혀야 할 5대 기본자세는 무엇인가?

2. 파크골프에서 3가지 그립 잡는 법은 무엇인가?

3. 파크골프 플레이어가 어드레스 하기 위해 두 발의 위치를 바로 정하는 것을 무엇이라 하는가?

4. 파크골프에서 스탠스 취하는 방법에 3가지는 무엇인가?

5. 플레이어가 T/G에서 목표 홀까지 기준타수 이내로 홀인하기 위해 먼저 갖추어야할 것이 무엇인가?

6. 플레이어가 목표방향을 설정하는데 제일 제원은 무엇인가?

7. T/G에 올라선 플레이어가 시선, 허리, 무릎, 발끝 라인이 목표 홀과 평행되게 몸을 기본자세로 취하는 것을 것을 무엇이라 하는가?

8. 플레이어가 볼을 샷 하기 위해 기본자세로 들어가는 행위를 무엇이라 하는가?

9. 어드레스에 있어서 기본자세로 클럽의 해드를 눈높이로 들어 올릴 때 클럽의 그립을 잡은 양손의 위치를 어디로 정해야 하는가?

10.그립 잡는 기본자세에서 오른손 새끼손가락이 왼손 검지와 깍지 끼듯이 잡는 그립법을 무엇이라 하는가?

..

제6장 익힘문제 해답
1. ① 그립 잡는 법 ② 스탠스 취하는 법 ③ 목표방향 설정
 ④ 몸의정렬 ⑤ 어드레스 요령
2. ① 인터록킹 그립법(Interlocking) ② 오버레핑 그립법 (Overlapping)
 ③ 베이스볼 그립법 (Baseball)
3. 스탠스 (Stance)
4. ① 스퀘어 스탠스 법 (Sqare stace) ② 오픈 스탠스 법 (Open stance)
 ③ 클로스 스탠스 법 (Close stance)
5. 목표방향 설정
6. 홀 표지판
7. 몸의정렬
8. 어드레스 (Address)
9. 자신의 배꼽 높이 정도로
10.인터록킹 그립법

메모

제7장

파크골프(Park Golf)의 볼샷과 스윙하기

2006년 6월 7일 제1회 연맹회장배 파크골프대회

사단법인 대한파크골프연맹
Korea Park Golf Federation

주소: 대구광역시 중구 대봉동24-7
TEL:053-639-7330 FAX:053-636-4141

1) 파크골프(Park Golf)의 볼 샷(Ball shot)종류

(1) 티샷(Tee shot)

파크골프(Park Golf)는 각 홀마다 티 그라운드(T/G)가 설치되어 있어서 볼을 목표 홀에 홀인시키기 위해 티 위에 볼을 올려놓고 첫 번째로 치는 볼 샷을 티샷(Tee shot)이라 한다.

티샷을 할 때에는 반드시 두 발이 티 그라운드 위에 올라서야 하며 두 발의 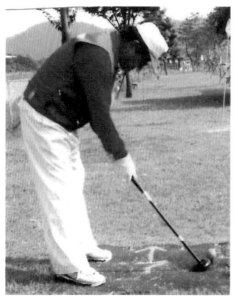일부라도 티 그라운드를 벗어나면 2점 벌타 페널티가 적용된다.

티샷이란 볼을 티 위에 올려놓고 샷을 한다는 말이기도 하니 반드시 티 위에 볼을 올려놓고 샷을 해야 한다.

파크골프(Park Golf)의 경기규칙에 첫 번째 티샷 한 볼이 실수타로 불과 몇 m 가까운 거리 안에 떨어졌다면 그것도 1타로 간주하고 그러나 첫 홀에서만은 연이어서 두 번째 샷을 먼저 할 수 있도록 배려를 하게 되어 있으며 첫 번째 티샷한 볼이 티 그라운드 내에 떨어졌을 경우는 벌타 없이 다시 티샷을 하도록 배려하게 된다.

또 하나 플레이어가 샷 동작을 어드레스 중 실수로 클럽 헤드로 볼을 건드려서 볼이 티에서 떨어지는 경우 볼이 티 그라운드 내에 있으면 벌타 없이 다시 티샷을 하도록 배려하게 되나 페어웨이에서 실수로 볼을 건드려서 볼의 위치가 이동되었으면 비록 실수라도 그것은 1타로 간주한다.

(2) 페어웨이 샷(Fairway shot)

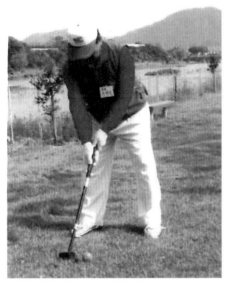

페어웨이 샷이란 러프나 해저드나 티잉 그라운드(teeing ground)나 그린 지역이 아닌 파크골프 경기장 내의 모든 잔디밭을 페어웨이라고 하니 그 페어웨이에서 두 번째, 세 번째, 네 번째로 목표 홀 컵을 향해 볼 샷을 하는 것을 페어웨이 샷이라 한다.

페어웨이 샷을 할 때에는 특히나 전후 좌우를 잘 살펴서 안전을 확인하고 볼 샷을 할 필요가 있다. 페어웨이 샷을 할 때에는 가까운 전방에 동반자의 볼이 방해가 된다고 판단이 되면 볼 마크(ball mark)를 요청할 수 있다.

(3) 러프 샷(Rough shot)

볼 샷한 볼이 페어웨이에 안착하지 못하고 긴 풀숲이나 러프 지역에 빠졌을 경우 그 러프 지역 내에 들어가서 페어웨이에 안착시키거나 홀컵을 향해 어프로치를 시도하는 샷을 러프 샷이라 한다.

러프 샷은 볼이 러프 내에 놓여 있는 상태와 풀숲의 길이에 따라 플레이어는 스탠스 취하기를 잘하여 볼을 다음 샷을 정상적으로 할 수 있는 위치로 러프는 탈출시키는 샷을 러프 샷이라 한다.

러프 샷으로 목표 홀에 홀인까지 시도할 수는 있으나 이는 욕심이라 할 것이니 좋지 않은 일일 것이다.

(4) 벙커 샷(Bunker shot)

　페어웨이나 그린 지역 부근에 일부러 만들어 놓은 모래 웅덩이 같은 벙커 지역에 빠진 볼을 그 벙커에서 탈출하기 위해 샷을 하는 것을 벙커 샷이라 한다.

　볼이 모래에 빠져 있는 상태에 따라 볼의 위치를 변경시키는 스탠스를 취하여 볼을 벙커에서 탈출시키는 샷을 하는 것이 벙커 샷인데 이때에도 무리하게 홀인까지 시키려는 샷을 욕심내지 말아야 한다.

　벙커 샷을 할 때에 클럽 헤드로 약간의 모래를 볼과 함께 치는 것은 무방하나 볼을 치기 위하여 클럽헤드를 모래 속에 눌러서 넣는 것은 페널티 적용을 받는다.

　벙커 샷을 한 후 모래에 남겨진 발자국은 다음 경기자를 위하여 잘 골라 놓고 나오는 것이 파크골프의 한 에티켓이다.

(5) 퍼팅 샷(Putting shot)

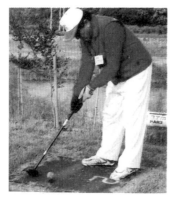

그린 지역과 같은 가까운 거리에서의 홀인을 시도하는 샷을 퍼팅 샷이라 한다. 혹은 그린샷이라고도 한다. 퍼팅 샷은 일반적인 샷과 같은 스윙과는 다르게 시계추가 움직이듯이 클럽 헤드를 홀컵을 향하여 조용히 바르게 밀어치는 샷을 해야 한다. 볼을 밀어친다 해서 볼이 클럽 헤드 면에 두 번, 세 번 닿도록 드르륵 끌면 페널티 적용을 받는다. 그리고 일반 골프에서는 퍼팅샷 그린샷을 할 때에 깃발을 뽑고 샷을 할 수도 있으나 파크골프에서는 깃발을 뽑거나 손을 대지 못하는 것이 규칙이며 에티켓이다.

(6) 기술 샷에 대하여

순번	구 분	적 용 시 기	어드레스 자세
1	볼 띄우기	*전방에 해저드 통과 시 *최단거리로 보내기 *우천 시나 긴 풀로 인해 저항을 최소화하려 할 때	*오픈 스탠스 *오픈 클럽 패이스 *볼은 왼발 *클럽은 짧게 파지
2	비거리 내기	* Par 4, 5에서 원하는 먼 지점에 안착 시도 시	*스퀘어 스탠스 *스퀘어 클럽 패이스 *볼과 왼발10-20cm *클럽은 최대한 길게
3	볼 휘어 보내기	* Par4,5홀에서 목표방향에 있는 근거리 장애물을 우회할 때	*오픈스탠스 *오픈 클럽 패이스 *볼은 왼발보다 내측 *클럽은 상황별로
4	깊은 러프에서 탈출하기	* 볼이 물에 빠져서 정상적 샷이 어려울 때	*오픈스탠스 *스퀘어 클럽 패이스 *볼은 오른발보다 외측으로

2) 파크골프(Park Golf)의 스윙(Swing)의 크기

(1) 스윙(Swing) 크기의 종류

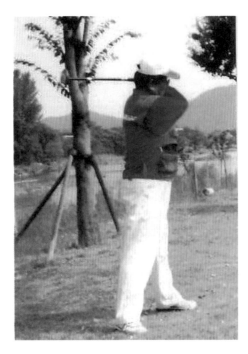

어드레스에서 테이크 백을 시작하여 백스윙의 정점 시까지의 백스윙의 크기를 구분하여 거리를 갖는다. 이때 스윙의 크기는 백스윙만큼 피니쉬까지 좌우 대칭이 되는 것을 기준으로 하는 것을 말한다.

1. 1/4 스윙
2. 1/2 스윙
3. 3/4 스윙
4. Full 스윙

(2) 스윙(Swing) 크기별 참조사항

구 분	1/4 스윙	1/2 스윙	3/4 스윙	Full 스윙
양손의 위치 (백스윙 정점)	우측 무릎 20cm 밖	우측 옆구리	우측 어깨	우측 어깨와 머리
체중 이동 (좌 : 우)	50 : 50	45 : 55	40 : 60	30 : 70
통상비거리	30 m 내외	50 m 내외	60 m 내외	70 m이상

3) 단계별 스윙(Swing)의 요령

(1) 백스윙(Back Swing)

① 백스윙 시 테이크 어웨이는 정확한 어
 레스 자세에서부터 시작된다.
② 백스윙의 요령
 시작은 체중 이동과 함께 왼쪽 어깨가
 드하도록 한다. 스윙의 크기는 보낼 지
 을 선정한 결과로 1/4부터 풀 스윙까
 가 결정되도록 한다.
 특히 왼팔이 굽어지지 않도록 하며 오
 팔꿈치는 옆구리에 붙여준다. 백 스윙
 클럽 헤드 페이스가 목표 방향에서 정
 방향으로 자연스레 변하는 스윙궤도를 만들어 준다.
③ 백스윙이 끝나는 지점을 백스윙 정점이라 하는데 이후 다운스윙으로 이어
 지게 된다.

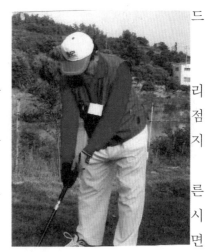

(2) 다운스윙(Down Swing)

① 백스윙 정점에서 이후 볼을 임팩트하는 단계로 이어지는 동작이다.
② 다운스윙의 요령
 　　　왼쪽 어깨와 몸통의 꼬임을 풀어 주면서 체중 이동과 함께 클럽
 헤드를 내리는 스윙 궤도를 그린다. 이때에 급격한 체중 이동과 허
 리 회전은 자제해야 한다. 시선은 계속 볼에 두면서 왼손과 어깨가
 스윙을 주도한다.

(3) 임팩트 스윙(Impact Swing)

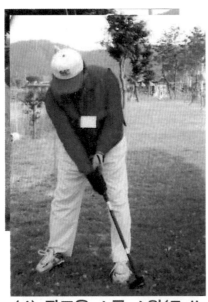

① 최초 어드레스 자세로 돌아오면서 이미 회전력과 클럽 헤드의 원심력이 실려져 있다.

② 임팩트 스윙의 요령

양 발이 지면에 붙어 있으며 회전 운동에 의해 볼을 친다. 오른쪽 뒤꿈치가 지면에서 떨어지면 몸통과 왼쪽 어깨가 열려 목표방향을 잃게 된다. 상체가 일어나지 않도록 시선은 볼에 두고 머리 높이를 유지한다.

(4) 팔로우 스루 스윙(Follow Through Swing)

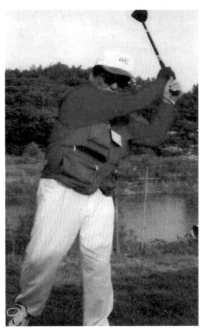

① 클럽 페이스가 임팩트 이후에 양손 그립이 삼각형 모양을 유지하면서 다음 단계로 이어지게 된다.

② 팔로우 스루 스윙의 요령

목표 방향으로 클럽 헤드가 나아가게 된다.

스윙 크기에 따른 체중 이동을 오른발쪽으로 하고 양팔은 삼각형 모양을 유지한다.

이때에 시선은 볼이 놓인 위치에 있어야 한다.

(5) 피니쉬 스윙(Finish Swing)

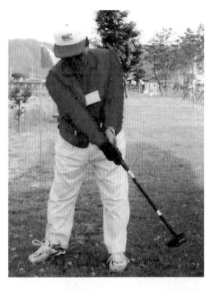

① 피니쉬 스윙의 동작은 볼을 보내야 할 거리별 스윙의 크기에 따라 유지한다.

② 피니쉬 스윙의 요령

짧은 거리 샷의 경우는 오른쪽 발뒤꿈치를 지면에 붙인다. 긴 거리, 롱홀(long hole)의 샷의 경우는 오른쪽 발뒤꿈치가 지면에서 자연스럽게 떨어지며 충분한 체중 이동과 함께 왼발의 위부터 좌측에 벽을 만드는 상태를 유지한다.

③ 피니쉬 스윙의 동작은 2,3초 이상 유지하면서 나아가는 볼을 따라 시선을 둔다.

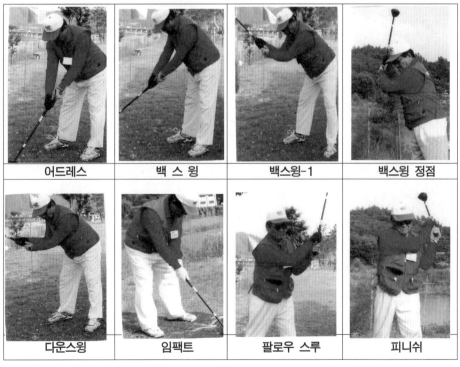

어드레스	백 스 윙	백스윙-1	백스윙 정점
다운스윙	임팩트	팔로우 스루	피니쉬

볼 스윙 연속 동작의 참고 (1)

　세계적인 골프 황제 타이거 우즈의 골프 연속 스윙 동작은 우리 파크골프에 볼 스윙 자세와 동일하므로 참고로 여기에 발췌 수록한다.

연속동작 ①　　　　　　연속동작 ②　　　　　　연속동작 ③

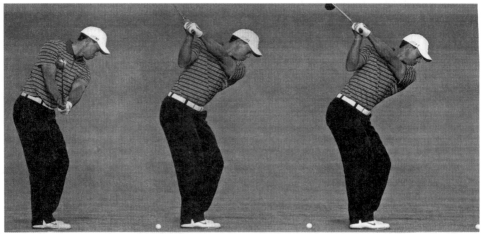

왼팔이 조금 안으로 하고 클럽헤드는 손과 일직선으로, 체중은 볼 앞에 중심을 둔다.	백스윙은 짧게 하고 클럽헤드 속도를 유지한다. 백스윙은 짧게, 길면 잘못될 수 있다.	그립을 강하게, 클럽페이스를 유지하고 손목을 꺾지 말고 자연스럽게 한다.

연속동작 ④　　　　　　연속동작 ⑤　　　　　　연속동작 ⑥

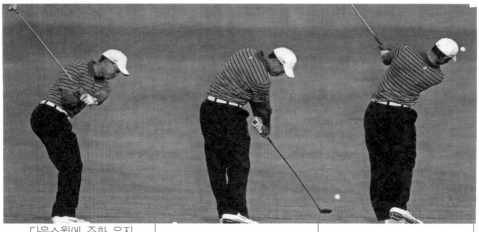

다운스윙에 조화 유지 왼팔은 가슴에 닿게 하고 체중은 왼발에 이동, 강한 동작으로	머리를 티킷 쪽으로 회전 헤드를 먼저 내보내지 않고 오른 발꿈치를 서서히 돌린다.	거울에 비친 듯한 마무리 그립 끝은 티킷 라인, 볼이 바르게 날아가게 하는 자세

참고 2 / 스윙 연속 동작

◆ 사진 보고 배우기

파크골프(Park Golf)의 명수가 되고 자 하면 볼 스윙을 얼마나 실수 없이 정확하고도 바르게 매 홀 길에 알맞게 치느냐에 달렸다고 해도 과언이 아니다.

일반 골프에서 플레이어의 기본 스윙 자세를 교습 받는 데만 1년 이상이 소요된다고 한다. 그런데 우리 파크골프 플레이어들은 볼 스윙을 바로 하기 위한 훈련과 연습을 매우 소홀히 하는 경향이 있는 것 같다.

볼 스윙 동작을 바로 배우고자 하는 사람을 위해 볼 스윙 연속동작을 촬영한 미국의 커크라는 골퍼의 연속 스윙 동작을 소개한다. 잘 보고 익히기 바란다. 그는 체격도 크고 힘도 좋으며 운동신경이 뛰어나서 공을 시속 230Km로 약 250 야드 밖으로 날린다고 한다. 파크골프는 제일 긴 롱 홈이 100m밖에 안 되지만 그 나름으로 즐기며 배워보기 바란다.

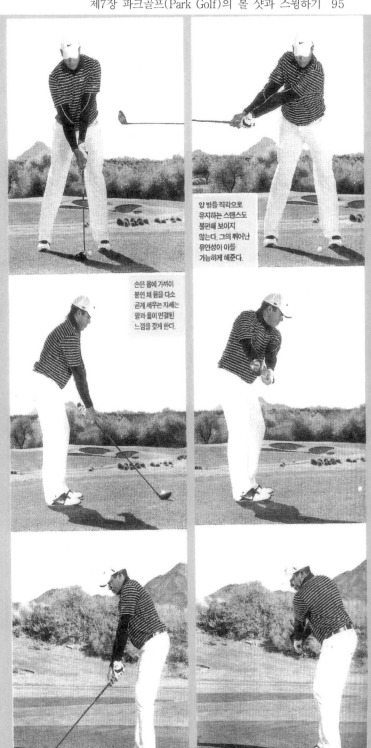

양 발을 직각으로 유지하는 스탠스도 불편해 보이지 않는다. 그의 뛰어난 유연성이 이를 가능하게 해준다.

손은 몸에 가까이 붙인 채 몸을 다소 곧게 세우는 자세는 팔과 몸이 연결된 느낌을 갖게 한다.

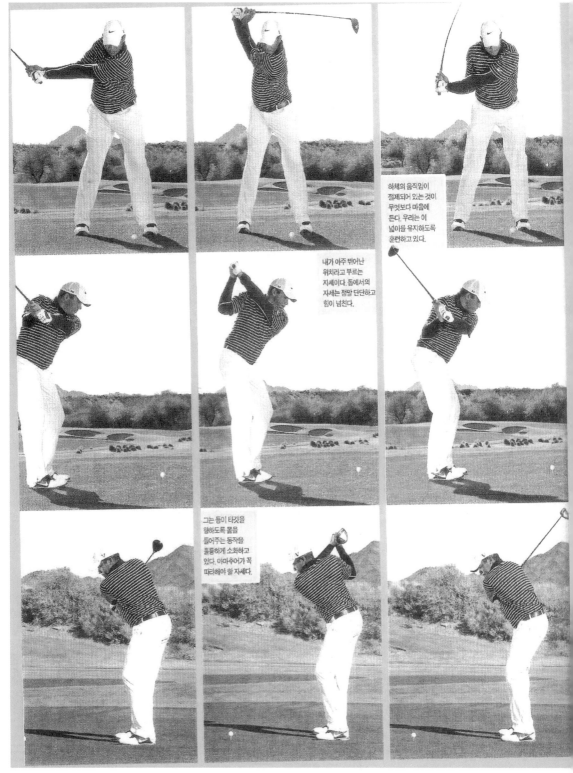

하체의 움직임이
절제되어 있는 것이
무엇보다 마음에
든다. 우리는 이
넓이를 유지하도록
훈련하고 있다.

내가 아주 뛰어난
위치라고 부르는
자세이다. 톱에서의
자세는 정말 단단하고
힘이 넘친다.

그는 등이 타깃을
향하도록 몸을
틀어주는 동작을
훌륭하게 소화하고
있다. 아마추어가 꼭
따라해야 할 자세다.

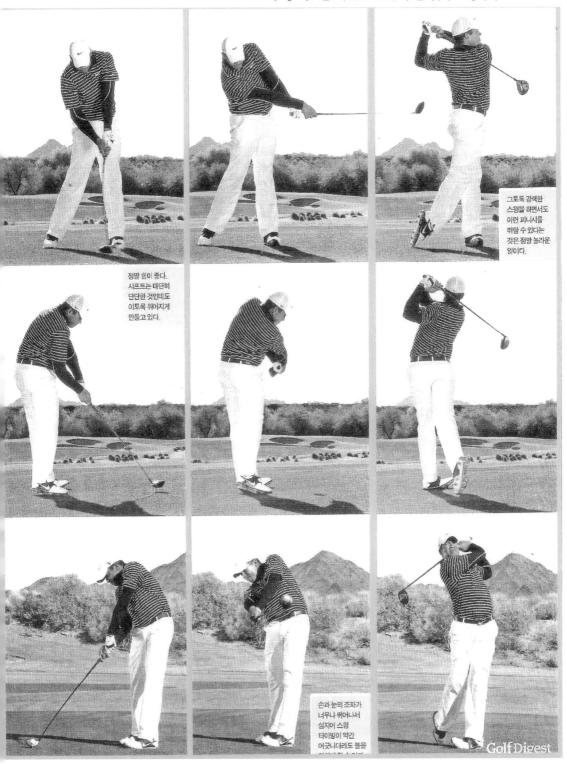

그토록 강력한 스윙을 하면서도 이런 피니시를 취할 수 있다는 것은 정말 놀라운 일이다.

정말 힘이 좋다. 샤프트는 대단히 단단한 것인데도 이토록 휘어지게 만들고 있다.

손과 눈의 조화가 너무나 뛰어나서 심지어 스윙 타이밍이 약간 어긋나더라도 볼을

Golf Digest

6) 종합적인 좋은 스윙의 준수사항

1. 기본적으로 몸의 정렬과 어드레스가 볼의 방향성을 확보하는데 우선적인 자세를 바로 갖추어야 한다.
2. 어드레스를 할 때는 왼쪽 팔은 곧게 펴고 양팔이 삼각형을 이루는 기본자세를 반드시 지켜야 한다.
3. 왼쪽 어깨로부터 백스윙이 시작되면서 클럽 헤드가 9시 방향을 통과할 때에는 오른쪽 팔꿈치가 본인의 옆구리에 붙여지도록 해야 한다.
4. 백스윙의 정점까지 스윙 속도와 궤도를 안정되게 가져가도록 하고 불필요한 스윙을 크게 하거나 스윙 속도를 빠르게만 하는 습관을 자제하고 머리 높이를 일정하게 유지해야 한다.
5. 다운스윙에서는 백스윙 정점에서 만든 각도를 유지하면서 오른쪽 옆구리를 스치며 진행이 되는데 체중 이동과 함께 스윙을 조화롭게 하지 못하면 스윙 궤도가 불안정하여 방향을 잃게 된다.
6. 스윙의 크기를 풀스윙보다는 3/4 스윙으로 유지하면서 스윙의 균형 감각이 몸에 배도록 하는 것이 중요하다.
7. 비거리를 내어야 하는 홀에서는 백스윙에 이은 팔로우 스윙 시 체중 이동과 함께 오른쪽 발뒤꿈치가 지면에서 떨어져 왼발에 체중 이동이 완료되는 동작으로 피니쉬 자세가 유지되도록 해야 한다.

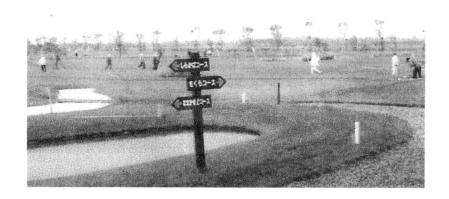

제7장에서의 익힘 문제

주제: 파크골프 플레이의 볼샷과 볼스윙 하기

1. 파크골프 플레이에 있어서 볼샷에는 어떤 것이 있는가?

2. 파크골프 플레이에 있어서 T/G에서 목표 홀을 향해 제1 볼샷을 하는 것을 무엇이라 하는가?

3. 파크골프 플레이에 있어서 페어웨이에서 볼샷을 하는 것을 무엇이라 하는가?

4. 러프지역에 들어간 볼을 탈출시키기 위해 볼샷을 하는 것을 무엇이라 하는가?

5. 벙커 속에 들어간 볼을 탈출시키기 위해 볼샷을 하는 것을 무엇이라 하는가?

6. 그린지역과 같은 홀컵에 가까운 거리에서의 볼샷을 무엇이라 하는가?

7. 퍼팅 샷을 할 때에 일반 골프에서처럼 깃발을 뽑고 볼샷을 해도 되는가?

8. 파크골프에서 플레이어가 볼샷을 하기 위해 클럽을 뒤로 높이 휘두르며 샷을 하는 것을 무엇이라 하는가?

9. 파크골프에서 플레이어가 볼샷을 하기 위하여 클럽을 앞으로 움직여 볼샷을 하는 것을 무엇이라 하는가?

10. 볼 스윙에는 어떤 것이 있는가?

제7장 익힘 문제 해답

1. ① 티샷 (Tee shot) ② 페어웨이 샷 (Fairway shot) ③ 러프 샷 (Rough shot) ④ 벙커 샷 (bunker shot) ⑤ 퍼팅 샷 (Putting shot) 2. 티 샷 (Tee shot) 3. 페어웨이 샷 (Fairway shot) 4. 러프 샷 (Rough shot) 5. 벙크 샷 (bunk shot)	6. 퍼팅 샷 (Purting shot) 7. 아니다. 손댈수 없다. 8. 스윙 (swing) 9. 스트로크 (Strok) 10. ① 백 스윙 (Back swing) ② 다운 스윙 (Down swing) ③ 임팩트 스윙 (Impact swing) ④ 팔로우 스루 스윙 (Follow through swing) ⑤ 피니쉬 스윙 (Finish swing)

메모

제8장
파크골프장 도착에서 종료까지
실전 플레이하기

사단법인 대한파크골프연맹
Korea Park Golf Federation

주소: 대구광역시 중구 대봉동24-7
TEL:053-639-7330 FAX:053-636-4141

　　지금까지 파크골프(Park Golf)운동에 대하여 갖추어야 할 기본용구 용 품, 파크골프장의 구성과 사용되는 용어, 파크골프 플레이의 기본자세와 볼 샷, 볼 스윙, 파크골프에 대하여 그 기본을 이해하도록 기술하였다. 본 장에서는 파크 골프 플레이어가 파크골프 운동을 하려고 바야흐로 파크골프장에 도착하여 실전 플레이를 종료하기까지의 플레이 순서와 요령, 경기 플레이하기 방법과 절차, 파크골프 경기규칙과 제반 에티켓 적용에 이르기까지 말 그대로의 실전 플레이 하기에 대하여 상세히 기술하고자 한다.

1) 도착하여 지켜야 할 사항

(1) 플레이를 위한 준비사항

① 플레이에 필요한 한 팀의 조원은 3,4명으로 편성하는 것을 원칙으로 한다.
② 플레이 이전에 같은 팀의 조원들의 기본용품이나 복장, 준비물, 조원들의 건강상태 등을 상호 점검 확인한다.
③ 미리 약속한 조원이 미도착시는 지정된 장소에서 몸 풀기와 연습 스윙을 하면서 기다려 준다.
④ 사전 약속이 된 팀 구성 없이 개인적으로 도착하였으면 플레이 준비실에

서 대기하며 개인적으로 찾아온 3,4명의 조원들을 모아서 팀을 새로 조직하여 플레이를 할 수 있다.
⑤ 플레이를 시작하기 전 편성된 3,4명의 조원들이 서로 악수 인사와 웃음으로 대면하고 함께 손잡고 '파이팅'을 외치고 플레이에 임하는 것 이 좋겠다.

(2) 1번 홀 출발 전에 조치사항

① 경기장에는 다른 팀들도 있을 것이니 자신의 팀이 출발 가능한 시간과 순서를 확인, 조정해야 한다.(1번 홀에 설치된 볼 거치대에 팀장의 볼을 올려놓음으로 이용)

② 자기 팀의 출발 순서가 결정되면 티샷 순서를 정하기 위하여 제비를 뽑거나 가위 바위 보로 선후를 가린다.

③ 팀의 출발순서를 기다리는 중 만약 코스 내에 비어 있는 홀이 있으면 다른 대기 팀의 양해를 얻어 그 빈 홀로 먼저 진입하여 플레이를 할 수 있다.

④ 이럴 경우는 팀원 3,4명이 흩어지지 말고 다함께 움직여야 하며 전체 경기 흐름이나 다른 홀에서 플레이중인 다른 팀과의 거리 간격 조정과 안전사고 예방 등에 신경을 써야 한다.

⑤ 같은 팀의 행동 통일을 위하여 팀장(조장)의 인도를 받아 질서를 유지하고 한마음 한뜻이 되는 협력과 에티켓을 잘 지켜야 한다.

(3) 경기시작 첫 번째 홀에서의 티샷

① 티샷의 순서가 정해졌으면 티샷은 반드시 티 위에 볼을 올려놓고 샷을 해야 하며 티샷을 할 때는 스탠스 위치가 두 발 일부 또는 전부가 T/G를 벗어나면 2점 벌타 페널티 적용이 된다.

② 첫 번째 홀의 티샷은 미리 정한 순서대로 하지만 2번째 홀부터의 볼 샷은 앞의 홀에서의 성적순으로(제일 적은 타수의 순) 티샷을 한다.

③ 만약 같은 타수가 2명 이상일 때는 앞의 홀의 순서로 하며 페어웨이 샷이나 퍼팅 샷은 홀 깃대에서 먼 위치순으로 샷을 한다.

2) 1개 홀을 홀 아웃하는 플레이어의 행동요령

(1) 티잉 그라운드(T/G)에서의 행동요령

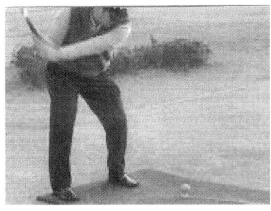

① T/G에 올라서기 전에 해당 홀의 제원(몇 번째 홀, 거리 m, 타수 등)을 먼저 확인한다.

② 목표 홀의 특성을 살피고 코스의 난이도 등을 미리 알아서 목표 방향 선정, 스윙의 크기, 샷의 강약 등을 결정하는 마음의 준비를 한다.

③ 앞의 팀이 홀 아웃하면 티샷 순서가 정해진 대로 샷을 해 나간다.

④ T/G에서는 불필요한 행동이나 스윙 연습은 금한다. 그러나 볼을 티샷하기 전에 가볍게 1,2회 스윙 연습이나 손목운동 정도는 실시할 수 있다.

⑤ 동반자는 안전한 거리와 각도에서 경기자의 샷을 지켜보면서 '굿샷' '나이스샷' 등의 말로 칭찬과 배려하는 마음을 갖도록 한다.

⑥ 플레이어가 T/G에 올라서면 어드바이스(플레이어에 영향을 끼치는 군소리, 잔소리, 농담, 플레이 코치 등)는 일체 금지된다. 경기 요령이나 샷 방법 등을 가르치려는 행위도 절대 금지된다.

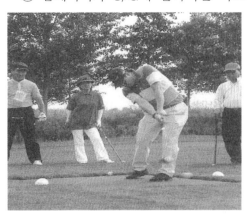

(2) 페어웨이에서의 행동요령

① 팀원 모두의 티샷이 끝나면 목표 홀을 향하여 자신의 볼 위치까지 속보로
 이동하여 다음 볼 샷을 준비하는데 볼이 제일 적게 나아간, 홀 깃대에서

제일 멀리 있는 볼 주위로 모인다.

② 두 번째부터의 볼 샷은 볼이 홀 깃
 대에서 먼 순서대로 한다.

③ 비슷한 위치의 볼일 경우 상호가
 배려로 순서를 정하고 장애물 지역
 (러프)이나 OB가 된 볼에 대해서
 는 우선적으로 배려하는 것이 에티
 켓이다.

④ 볼 샷 순서를 정하지도 않고 자기
 만의 생각으로 동반자와 동시에 샷
 을 하는 것은 금물이다.

⑤ 볼 샷을 할 때 동반자의 볼이 방해
 가 된다면 볼 마크(Ball mark)를
 요구할 수 있다. 그러나 티샷을 할
 때는 볼 마크 요구가 불가하다.

⑥ 볼 샷을 하여 홀컵에 가까운 지점
 에 볼이 위치했을 때는 볼 마크를
하거나 동반자들의 양해를 얻어 마무리 홀인을 먼저 시도할 수도 있다.

(3) 러프, OB지역에서의 행동요령

① 러프지역에 볼이 들어가면 볼이 놓인 상태와 남은 거리에 따라 다음 샷을
 결정해야 한다.

② 긴 풀숲에 빠진 경우 다음 샷을 위해서 주변의 풀을 제거하거나 클럽 헤드
 나 발로 눌러주는 행위는 금지되어 있고 위반 시는 페널티 벌타가 가산된

다. 만약 계속 볼 샷이 불가능하다면 언플레이어블(unplayable)을 선언하고 처치를 해야 한다.

③ 만약 깊은 러프에 빠져서 볼을 못 찾아 분실구가 되면 OB지역에서처럼 페널티가 적용된다.

④ OB지역에 볼이 들어갔을 경우 동반자는 자연스럽게 OB가 된 볼의 주변에서 경기자의 판정을 확인해 주며 경기자가 OB를 처치하는 것을 잘 지켜본다.

⑤ OB와 언플레이어블의 판단은 본인이 우선하며 동반자들에게 알리고 홀컵에서 가깝지 않은 위치에 2클럽 이내로 볼을 옮겨서 다음 샷을 한다.

(4) 그린(Green)에서의 행동요령

① 그린 주변의 볼에 대해서는 볼 샷 순서에 관계없이 동반자의 양해를 얻어 연속 샷으로 마무리를 할 수 있다.

② 그린에서는 홀 깃대에서 먼 순서대로 퍼팅 샷을 한다.

③ 볼의 위치가 비슷할 때는 상호간 배려로 자연스럽게 순서를 정한다.

④ 퍼팅 샷을 할 때에는 동반자의 퍼팅 라인을 밟지 않아야 하며 퍼팅 자세가 취해졌으면 동반자의 볼 앞을 지나가면 안 되는 것이 파크골프의 에티켓이다.

⑤ 자신의 볼이 홀인이 되면 그 타수를 정직하게 기록원에게 알려준다.

⑥ 팀원 모두의 홀인이 끝나면 뒤따라오는 다음 팀에게 OK하며 수신호를 보

내준다.

⑦ 경기자는 목표 홀에 볼이 홀인 될 때까지 볼 샷을 하는데 만약 팀원 중에 더블 파가 되어도 홀인 마무리가 되지 않으면 전체 경기 진행 흐름에 지체되지 않게 하기 위하여 더 이상의 퍼팅을 중단하게 하고 성적을 더블파 수로 기록을 하고 다음 홀로 이동한다.

(5) 타수 점수를 기록하는 요령

① 타수 확인과 기록은 기다리는 뒤따라오는 팀을 위하여 홀 아웃한 그린 지역에서 하지 말고 다음 홀로 이동하여 그 홀의 T/G 주변에서 팀원 상호 확인하여 조장이나 기록원에게 주어진 스코어 카드에 정확하고 정직하게 기록해야 한다.

② 스코어 카드 기록은 조장이나 기록원만 할 것이 아니라 팀원 모두가 자신의 스코어를 기록하여 다음 홀 T/G에서 확인할 때에 자신의 스코어를 알려주어 조장이나 기록원이 팀원 전체의 타수를 종합 기록토록 하는 것이 원칙이다.

③ 팀원의 스코어 기록은 정직하게 해야 하며 팀원 전체가 확인하고 사인한 스코어는 절대로 다시 수정하거나 스코어 카드를 변조해서는 안 된다.

여기서 필자는 한 가지 폭로 기술을 한다.

전국 파크골프 ○○대회에서 필자와 같은 팀의 조장 김○○씨가 필자보다 개인 성적이 7점이나 높은 타수로 확인하고 스코어 카드 기록을 하였는데 그가 스코어 카드를 본부 성적 집계장에 제출하러 가면서 다른 스코어 카드에다 팀원 전체의 타수 점수를 완전히 조작 기록하여 제출한 것이 그대로 성적으로 인정되어 그 결과 시상식에서 김○○씨가 개인 우승 트로피와 부상을 받았고 그 성적으로 인해 그가 속한 도 팀이 우승기를 받아가는 웃지 못 할 사실을 필자는 똑

똑히 목격했다.

　이런 일이 발생된 것을 필자는 전국파크골프연합회에 고발했는데 이미 수여한 우승기나 우승 트로피를 뒤처리가 복잡하다는 이유로 반환 조치는 못하였으나 재발을 방지하자고 하여 이후부터는 각종대회에서 플레이 하는 조장이 점수 기록을 못하게 하기 위하여 반드시 경기자 이외에 별도로 심판원과 점수 기록원을 세우도록 시정 조치를 한 바 있어서 지금은 전국 각종대회에서 경기자는 종합 스코어 카드 작성에 손을 대지 못하게 하고 있다.

3) 경기 종료시 행동요령

① 통상 9개 홀이나 18개 홀을 기준으로 팀원 모두의 경기가 종료되면 타수 점수인 스코어 카드 기록 작성이 되었으면 적은 타수 순으로 1위, 2위, 3위, 4위로 순위가 결정된다.

② 만약에 타수 점수가 동점일 경우는 마지막 9번 홀의 성적으로 순위를 정하는 백 카운트 방법을 적용하며 그래도 타수 점수가 동점일 경우는 8번 홀, 7번 홀의 성적순으로 순위를 결정한다.

③ 경기가 종료되면 팀원 전체의 스코어 카드를 작성 확인 사인이나 인장을 찍고 심판원이나 점수 기록원은 본부석에 제출토록 하고 팀원 상호간은 서로 "수고했습니다." "오늘 즐거웠습니다." "감사합니다." 등의 인사를 나누며 격려의 악수 인사로 경기를 종료하는 것이 좋다.

④ 모든 경기자는 자신이 사용하여 경기했던 용구 용품들을 손질하고 정리하여 용구함 가방에 넣고 혹 사용 용구나 용품을 임대하여 사용했다면 본부

석에 반납 처리를 할 것이며 그날 경기의 시상식이나 폐회식에 참석한 후
경기장에서 퇴장한다.

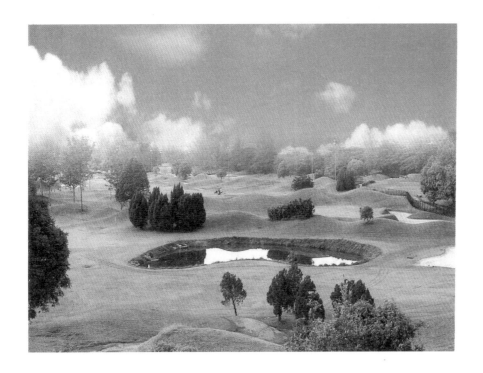

제8장에서의 익힘 문제

주제: 파크골프장 도착에서 종료까지의 실전 플레이

1. 파크골프 경기를 시작하면서 순서에 따라 T/G에서 첫 샷을 하는 것을 무엇이라고 하는가?

2. 티샷을 할 때에 반드시 지켜야 할 행동요령이 무엇인가?

3. 플레이어가 T/G에 올라서면 동반자들이 절대로 하지 말아야 할 것과 해야 할 것이 무엇인가?

4. 페어웨이 샷 할 때에 볼티를 사용하는가?

5. 페어웨이 샷을 할 때에 동반자의 볼이 방해가 된다면 그 볼을 잠깐 이동해 달라는 요구를 할 수가 있는데 그것을 무엇이라 하는가?

6. 티샷을 한 후 두 번째부터의 볼샷 순서는 어떠한가?

7. 해저드 등 장애물지역에 볼이 깊숙이 빠져들어 계속 볼샷이 불가능할 때 동반자들에게 알리는 볼샷 불가능을 선언하는 것이 무엇인가?

8. 그린지역에서의 퍼팅샷 순서는?

9. 팀원들이 어느 홀에서 모두 홀 아웃되었으면 타수확인과 기록은 어디서 하는가?

10. 경기를 종료했는데 팀원 중에 타수점수가 동점일 경우 어떻게 처리하는가?

제8장 익힘 문제 해답
1. 티 샷 (Tee shot)
2. ① T/G위에서 ② 티 위에 볼을 올려놓고 ③ 스탠스와 몸 정렬을 하고
 ④ 목표 홀을 향하여 샷 한다.)
3. 하지 않음: 어드바이스/해야 함 : 볼샷 후에 굿샷, 나이스 샷하는 칭찬의 말
4. 티샷 이외에는 티를 사용하지 않음
5. 볼 마크(Ball mark)
6. 목표 홀 깃대에서 먼 위치의 볼 순서로)
7. 언플레이어블(Unplayable)
8. 홀 깃대에서 먼 위치의 볼 순서로 / 경우에 따라 플레이어가 동반자들의 양해를 얻어 연속 샷으로 마무리를 할 수도 있음
9. 다음 홀로 이동하여 그 홀의 T/G주변에서
10.마지막 9번 홀의 성적으로 정하는 백카운트 방법으로
 9번홀의 성적도 동점이면 87번홀, 7번홀의 성적으로

제9장
파크골프(Park Golf)의 플레이 방식

 사단법인 대한파크골프연맹
KOREA PARK GOLF FEDERATION

1) 스트로크 플레이(Stroke play) 방식

스트로크 플레이 방식은 가장 많이 행해지는 플레이 방식으로 각 팀의 점수 기록자인 마커(maker)가 매 홀마다의 점수 타수를 누계하여 9홀, 18홀, 27홀 등의 정해진 전체 홀을 홀 아웃한 후 합산한 점수 타수에서 가장 작은 타수를 기록한 플레이어를 승자로 하고 타수 순으로 결과 점수를 견주는 방법의 경기 방식이다. 지금까지 국내의 각종 경기 대회에서 제일 많이 적용했던 플레이 방식이며 그러기에 가장 무난한 경기방식이라 할 수 있겠다.

2) 매치플레이(Match play) 방식

매치플레이 방식은 플레이중 매 홀마다의 점수 타수로 판정하여 홀마다 제일 작은 점수 타수인 자를 1등 승자로 하고 9홀, 18홀, 27홀 등의 정해진 전체 홀을 홀 아웃한 후 매 홀에서 1등 승자를 제일 많이 한 플레이어를 최종 우승으로 하는 플레이 방식이다. 이 방식의 플레이는 많이 행해지지는 않으나 플레이 방법을 2인 1조로 특수 그룹의 단체간 경기대회를 진행할 경우에 적용할 수 있는 플레이 방식이다.

3) 가족 단위 플레이 방식

가족 단위 플레이 방식은 각 팀의 팀원을 3,4,5명 한 가족으로 정하고 플레이를 할 때 적용하는 플레이 방식으로 플레이를 할 때에 볼은 팀당 1개로 가족 순으로 번갈아 교대 샷을 해 나가는 플레이 방식이다.

이 방식으로 플레이를 할 경우 필수적인 요건은 티샷에서 홀인 그리고 다음 홀로 이동하며 진행해 나갈 때에 반드시 가족 순서를 잘 지켜야 하며 아버지가 잘못 친 타구를 아들이 굿 샷으로 회복되게도 할 수 있으니 가족끼리의 타순과 규칙을 잘 지켜서 인내하며 플레이를 해 나아가야 한다.

최종 성적은 스트로크 플레이 방식에서와 같이 타수 점수를 누계 계산하여 승자를 가리게 된다.

이 방식으로 플레이를 할 경우 반드시 한 가족 단위가 아니라도 평소의 한 팀원을 가족으로 생각하고 팀당 볼 1개로 게임을 진행할 수도 있다.

이 방식으로 플레이를 할 때 유익한 것은 1개 팀원이 4명이지만 팀원 4명이 각각 4명의 가족으로 구성된다면 16명이 한 팀이 되어 플레이를 하게 되니 한꺼번에 많은 인원이 플레이를 할 수 있다는 유익함도 있게 되고 특별한 재미도 있는 파크골프가 될 수도 있다.

대한파크골프연맹 2013년 신년회

4) 기타 플레이 방식

　기타 플레이 방식은 그리 많이 이용되는 플레이는 아니나 이러한 플레이 방식도 있다는 것은 알고 배워야겠기에 여기 간단히 소개코자 한다.

① 스리섬 플레이(threesome play) 방식

　이 방식은 1명 대 2명으로 3명이 플레이를 하는 것인데 양 사이드에 각　1개의 볼로 경기를 하는 매치플레이 방식의 게임이다.

② 포어섬 플레이 (foursome play) 방식

　이 방식은 2명 대 2명으로 4명이 플레이를 하는 것인데 이도 양 사이드　에 각 1개의 볼로 경기를 하는 매치플레이 방식의 플레이 게임 방식이다.

③ 스리 볼 플레이 (three ball play) 방식

　이 방식은 3명이 서로 대항하여 각자의 볼로 경기를 하여 매치플레이　방법으로 플레이를 하는 게임방식이다.

④ 베스트볼 플레이 (best ball play) 방식

　이 방식은 1명 대 2명으로 3명이 플레이를 하는데 스코어 성적이 좋은　사람(또한 3명중에 가장 스코어 성적이 좋은 사람)으로 매치 플레이 방　식으로 플레이를 하는 게임 방식이다.

⑤ 포어볼 플레이 (four ball play) 방식

　이 방식은 2명 대 2명으로 플레이를 하는데 각 2명중에서 스코어 성적이 좋은 사람끼리 매치플레이 방식으로 플레이를 하는 게임 방식이다.
　이러한 플레이방식도 이를 참고 하는 것이 좋겠다.

제9장에서의 익힘 문제

주제: 파크골프의 플레이 방식

1. 스트록크 플레이(Stroke play) 방식은 어떤 것인가?

2. 메치 플레이(Match play) 방식은 어떤 것인가?

3. 가족단위 플레이방식은 어떤 것인가?

4. 기타 플레이 방식에는 어떠한 것이 있는가?

......................................
제9장 익힘문제 해답

1. (매홀마다의 타수점수를 누계 합산하여 가장 작은 타수기록자를 승자로 하는 플레이 방식)
2. (매홀마다의 타수점수중 제일 작은 점수 자를 1등으로 하고 마지막에는 1등을 제일 많이 한 플레이어를 우승자로 하는 플레이방식)
3. (팀원을 3,4명 가족단위로 구성하여 팀당 볼 1개로 가족순으로 교대 샷을 해서 나가는 플레이 방식. 최종 타수점수는 스트록크 플레이방식으로 함)
4. (① 스리섬 플레이 방식 (Threesome play)
 ② 포어섬 플레이 방식 (Foursome play)
 ③ 스리볼 플레이 방식 (Threeball play)
 ④ 베스트볼 플레이 방식 (Bestball play)
 ⑤ 포어볼 플레이 방식 (Fourball play))

메모

제10장
파크골프(Park Golf)의 지켜야 할 안전수칙

 사단법인 대한파크골프연맹
KOREA PARK GOLF FEDERATION

1) 파크골프 플레이어는 경기 시작 전에 5분, 10분 정도는 미리 개인적으로 워밍업(Warming up)과 기초 스트레칭(Stretching)으로 준비 운동을 하여 체온조절과 몸을 풀어주는 기초운동을 반드시 해야 한다.이와 같은 기초 준비운동도 없이 곧바로 경기에 임하여 강도 높은 볼 샷이나 장타의 볼 스윙을 하다 보면 목, 어깨, 허리, 골반, 손목, 발목 등에 무리가 되어 뼈대 골격이나 뼈의 인대나 연골이나 중요 근육에 통증과 질병과 안전사고를 유발할 수도 있다는 것을 명심해야 하니 이것이 파크골프 플레이어에게는 첫째로 지켜야 할 안전 수칙이 된다.

2) 파크골프 경기장은 대개가 홀 코스의 거리 간격이 좁기 때문에 경기자가 필요 이상의 과격한 스윙이나 볼 샷은 삼가 조심해야 하며 볼 샷을 할 때에는 항상 동반자나 제3의 국외자의 안전 여부, 거리, 각도 등을 우선 확인하고 동반자는 경기자의 볼 샷에 방해되지 않도록 유의해야 한다.

3) 파크골프 경기 중 동반자나 국외자에게 위험이 예상 될 때에는 즉시 "볼 위험" "조심하세요." 등 경고성의 큰소리로 안전사고를 미연에 방지하도록 해야 한다.
2010년도 ㅇㅇㅇ대회에서 한 경기자가 날아오는 볼이 눈에 맞아서 피를 흘리며 119구조대를 불러서 병원으로 갔던 사례가 있으며 2009 년도 ㅇㅇ지역에서는 같은 팀의 동반자의 티 샷한 볼이 잘못 빗나가서 그 볼에 맞아 머리에 상처를 입고 병원으로 가서 5바늘이나 깁는 안전사고가 있었다.

4) 파크골프 플레이 중에는 타인에게 방해가 되는 잡담, 군소리, 고성 방 가, 볼 앞지르기, 지나친 어드바이스 등은 삼가야 하는 것이 플레이 에티켓이며 안전 수칙이기도 하다. 파크골프 같은 신사적 스포츠에 있을 수 없는 일이기도 하다. 조심하고 금지해하는 것이다.

5) 파크골프 플레이중 팀원 전체가 홀 아웃하여 다음 홀로 이동할 때에는 앞

뒤 팀의 일정한 거리 간격 유지에 유의해야 한다. 이와 같은 안전수칙이 지켜지지 않는다면 경기장은 질서를 잃게 되고 예상치 않는 안전사고도 유발하게 된다.

6) 파크골프는 매너 운동이요 신사적 스포츠이니 경기중 음주, 흡연, 돈 내기 게임, 도박성 경기 등 행위는 절대 금지되어야 한다. 이도 역시 파크골프에서 지켜야 할 에티켓이며 안전 수칙이기도 하다. 플레이어는 반드시 지켜야 한다.

7) 만약에 경기중 뜻하지 않은 안전사고가 발생된다면 즉시 경기를 중단하고 먼저 사고에 대한 응급처치를 하여서 경기 주관처에 알려서 처리하도록 한 후에 경기를 계속해야 한다.

8) 경기중 나뭇가지 꺾기, 꽃을 따는 일, 잔디를 훼손시키는 일, 돌을 걷어차는 일, 흙이나 모래를 집어 던지는 일, 가래침을 뱉는 일, 지나친 농담과 욕설, 음담패설 등의 언행은 일절 금지되어야 한다.

9) 플레이어는 다른 동반자의 볼 샷에 방해되지 않는 장소에서 동반자

플레이를 지켜보아야 하며 볼 샷하는 동반자의 가까운 거리에나 바로 뒤에 위치하게 되면 볼 샷이나 스윙을 할 때에 클럽에 부딪칠 위험이 있으니 주의 하여야 한다.

10) 파크골프 플레이에 있어서 동반자는 플레이어와 목표 홀 컵과 사이를 절대로 앞지르기를 하거나 플레이어의 퍼팅라인을 밟는 행위를 해서는 안 된다.

볼에 맞을 위험도 있지만 플레이어의 플레이 집중에 방해가 되며 동반자의 지켜야 할 에티켓에 어긋나는 행위이기 때문이다.

11) 혹 경기장내에 안전 저해 요소가 발견된다면 잠시 경기를 중단하고 즉시 관리요원이나 경기 주관처에 알려서 해결을 한 후에 경기를 계속해야 한다. 속히 해결해야 할 일을 그대로 덮어둔다면 더 큰 사고나 피해가 올 수 있기 때문에 사고는 미리 방지해야 하는 것이다.

(12) 파크골프 경기장은 잔디밭으로 되어 있어서 들쥐가 옮기는 전염병 병균에 감염될 수도 있으니 잔디밭에 오래간 앉아 있거나 손으로 만지고 누워서 뒹구는 등 행위는 조심하고 삼가야 하며 플레이를 마치고 귀가하면 반드시 손발과 몸을 깨끗이 씻어야 하는 것이다.

제10장에서의 익힘 문제

주제: 파크골프에서 반드시 지켜야 할 안전수칙

※ 다음 물음에서 맞는답은 O표, 틀린답은 X표 하시오

1. 파크골프의 안전한 플레이를 위하여 경기 시작 전 5분-10분 정도의 개인적 위밍업 (Warming up)과 기초 스트레칭(Streshing) 준비운동을 해야만 한다. …… …………………………………………………………………………………()

2. 경기전 플레이어의 준비운동은 플레이어가 지켜야 할 안전수칙이라 할 수 있다 ……………………………………………………………………………………()

3. 플레이어는 경기장 내에서 마음대로 볼샷이나 볼스윙 연습을 할 수가 있다 … ………………………………………………………………………………()

4. 파크골프에서는 플레이 중이라도 특별한 관계의 지인이나 지도자라면 힘 있게 어드 바이스를 할 수 있다 ………………………………………………………()

5. 프레이 중 먼저 홀아웃한 팀원은 기다리지 말고 다음 홀로 자유롭게 동해도 된다 ………………………………………………………………………… ()

6. 파크골프 경기 중에는 음주, 흡연, 도박성 경기 등은 금지사항이니 해서는 안 된다 ……………………………………………………………………………–()

7. 파크골프 플레이에 있어서 동반자는 플레이어 가까운 거리에나 바로 뒤편에는 서지 않도록 주의해야 한다 ………………………………………………………()

8. 파크골프 플레이에 있어서 동반자는 플레이어의 퍼팅샷 앞지르기와 퍼팅라인을 밟 는 행위를 해서는 안 된다 …………………………………………………… ()

9. 플레이중 경기장내에 안전저해요소가 발견되더라도 경기는 중단하지 말고 계속 진 행해야 한다 ………………………………………………………………… ()

10. 파크골프 경기장은 야외 공원 등 잔디밭이니 들쥐들이 옮기는 전염병에 감염될
　　수도 있으니 잔디 위에 오래 앉아 있거나 손으로 만지고 누워서 쉬는 행위는 삼가
　　야 한다 ………………………………………………………………… (　　　)

11. 파크골프 경기장은 대개가 홀 코스의 거리 간격이 비좁기 때문에 경기자는 필요
　　이상의 과격한 볼샷, 볼스윙은 삼가 조심해야 한다.………………… (　　　)

12. 파크골프 경기중 동반자나 국외자에게 위험이 예상 될 때에는 즉시 "볼 위험" "볼
　　이나갑니다 조심하세요" 등의 경고성 소리를 질러 안전사고를 미연에 방지해야 한
　　다 …………………………………………………………………………(　　　)

13. 플레이어는 경기중 나뭇가지 꺾는 일, 꽃을 따는 일, 돌을 걷어차는 일, 가래침을
　　뱉는 일 등은 절대 삼가야 한다 …………………………………………(　　　)

제10장 익힘 문제 해답
1. ○　2. ○　3. x　4. x　5. x　6. ○　7. ○　8. ○　9. x
10.○　11. ○　12. ○　13. ○

제11장
파크골프(Park Golf)의 기본 에티켓

 사단법인 대한파크골프연맹
KOREA PARK GOLF FEDERATION

파크골프 플레이어는 경기 중이든지 아니든지 시간과 장소와 처지를 불문하고 필히 정해진 에티켓을 지키면서 예의에 어긋나는 언행과 행동은 자제해야 하는 것이다.

이것은 파크골프의 에티켓의 예의범절 총칙이며 골격이라 할 수 있다. 대개의 플레이어들은 플레이하는 데에 푹 빠져서 열중하고 기량 향상이나 더 좋은 성적을 올리느라 노력을 하다 보면 에티켓이나 매너를 소홀히 하고 적당히 외면해 버리려는 플레이어들을 종종 만나게 된다.

파크골프의 지도자들은 파크골프의 에티켓이나 매너에 대하여 철저히 교육하고 주지시켜야 하는 것이 매우 중요한 과제이다.

파크골프 운동을 즐기려는 파크골프 동호인들 중에는 초보자로부터 숙련자까지 여러 계층일 수 있으며 다양한 기량과 각각 다른 환경 처지에 있는 사람들이니 지도자들은 파크골프를 즐기는 방법이나 에티켓을 잘 이해시키면서 이들에게 친절하고도 정중하게 잘 지도 소개하도록 힘써야 할 것이다.

1) 기본 복장, 기본 용품에 대한 에티켓

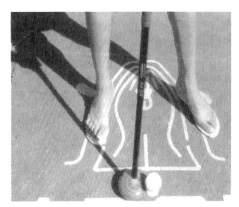

(기본 복장 / 신발 갖추지 않음)

경기자는 모자를 포함한 기본복장 운동복을 단정히 착용하고 경기에 필요한 기본 용품들은 반드시 갖추어야 한다. 모자는 통상 운동모자로 개인 안전과 자외선 햇빛 차단 목적이면 될 것이며 밀짚모자 등 챙이 큰 모자나 여성들의 온 얼굴을 가리는 햇빛가리개 착용은 삼가야 할 것이다.

복장은 남녀 통상 운동복이면 될 것이나 남자의 반바지 착용, 여자의 미니스커트, 배꼽티, 신체 노출이 심한 의상 등과 남녀 간 겨울철 오버코트, 정장 양복 등의 복장은 삼가야 한다.

신발은 밑창이 고무로 된 운동화나 골프화면 될 것이나 슬리퍼, 구두, 하이힐, 샌들, 축구화, 스파이크화 등은 삼가야 한다.

경기자가 반드시 갖추어야 할 기본용품은 클럽(골프채) 1개, 티 1개, 볼 1개와 장갑, 용품가방 등은 경기자 본인의 것으로 소지하여야 하고, 그 외 기타 용품으로 볼 마크 1개, 볼 포켓, 예비 볼, 여름철 눈의 보호와 자외선 차단을 위한 선 글라스 등도 갖추고 경기를 하는 것이 좋을 것이다.

기본 복장과 기본 용품을 갖추는 것은 자신의 플레이에 필요 유익도 하지만 동반자나 타인이 볼 때에도 불쾌감을 주지 않는 파크골프 플레이어에게는 기본 에티켓이 되는 것이다.

2) 경기장 내에서의 금연 금주하는 에티켓

파크골프 플레이의 안전수칙에서도 기술한 바가 있으나 파크골프 기본 에티켓에도 반드시 지켜야 할 것이 금연과 금주이다.

코스 내에서는 반드시 흡연을 삼갈 것이며 담배를 피워 물고 플레이를 하거나 경기장 내에서의 흡연 행위는 동반자나 타인에게 간접흡연의 피해를 주게 되니 마땅히 금연을 해야 한다. 술을 마시고 취중에는 플레이 집중이 불가능할 뿐 아니라 술 냄새를 풍기게 되면 동반자나 타인에게 피해가 되고 불쾌감을 주게 되니 마땅히 금주하는 신사도를 지키는 것이 파크골프 플레이어에게는 기본 에티켓이 되는 것이다.

3) 경기장 내에서의 볼 샷 연습 금지 에티켓

경기장 내에서는 지정된 연습장 이외에서는 어느 곳에서나 볼 샷하는 연습이나 볼 스윙의 연습 행위는 금지되어 있다.

심지어 파크골프의 각종 대회장에서도 볼 샷이나 볼 스윙의 연습을 하는 이가 있어서 이는 경기에서의 실격 행위로서 경고를 받기도 하고 동반자의 눈살을 찌푸리게 하는 일이 발생하는 것을 볼 수가 있다.

경기장 내에서의 볼 샷 연습이나 볼 스윙 연습은 타인에게 안전사고의 피해를 입히거나 불안하고 위험한 행위가 되는 것이니 파크골프 플레이어에게는 반드시 지켜야 할 또 하나의 에티켓이라는 것을 명심하고 이런 행위는 하지 말아야 하겠다.

4) 경기장 주변의 수목이나 설치물에 대한 에티켓

파크골프 플레이어는 경기장 주변에 있는 수목이나 기존 설치물에는 손을 대지 말아야 하는 에티켓이 있다.

때로는 플레이에 방해가 되어도 나뭇가지를 휘어잡거나 가지를 꺾거나 잎을 따내거나 꽃을 꺾는 행위, 잔디를 클럽이나 발로 밟거나 눌러대는 행위 등은 금하는 것이 에티켓이다.

또한 플레이어는 플레이중 OB말뚝을 뽑고 볼 샷을 하는 행위, OB끈이나 실선을 발로 밀어내는 행위, 벙커 내에서 볼 뒤쪽의 모래를 파내는 행위, 흙이나 모래 등을 발로 걷어차는 행위, 일반 골프에서처럼 그린지역에서 가까운 볼의 홀인을 위해 깃대(핀)를 뽑아 올리는 행위 등은 금하는 것이 파크골프의 에티켓이다.

위에서 기술한 행위들은 벌타 가산의 페널티에 해당되는 것이며 이는 고정 장애물에 대한 규칙을 준수해야 할 일이기도 하니 파크골프를 처음 접하는 초보자나 일반 골프에 익숙한 동호인에게는 별도로 교육을 시켜야 한다.

5) 경기 중 욕설이나 고성방가를 삼가야 할 에티켓

경기 중 자신의 실력과는 달리 기대 밖에 성적이 좋지 못하거나 목표 홀에 홀인이 잘 안 되게 되더라도 타인에게 부담을 주는 화풀이 욕설이나 상습적인 욕설의 말, 심한 농담이나 음담패설, 클럽으로 땅을 내리치는 행위나 클럽을 집어

던지는 행위 등은 삼가야 하며 경기 중 기분이 좋다 하여 고성방가 하는 행위 등은 삼가 해야 한다.

필자는 파크골프의 각종 대회나 경기장에서 플레이어들이 생각 없이 화풀이나 하듯이 마구 내뱉는 듣기도 민망스러운 욕설의 말을 종종 들은 경험이 있다.

"에이 시ㅇ", "ㅇ랄 하고 자빠졌네", "이놈의 새ㅇ" 대개 이와 같은 욕설들 이며 때로는 여기 기록하기도 곤란한 음담패설들이다.

파크골프는 매너가 있는 신사적 스포츠이니 경기 중에는 언행을 조심하고 동반자나 타인의 인격을 존중하는 언어를 사용하기에 노력해야 하며 어떤 이는 기분이 좋다 하여 고성으로 저속한 노래를 불러대는 행위를 보게 되는 데 이러한 행동은 삼가는 것이 파크골프의 에티켓으로 되어 있다.

6) 더블 파 성적의 초보자는 경기를 중단케 한다

통상 경기 중 초보자가 있어서 성적 타수가 더블파가 되어도 홀 아웃이 되지 않으면 그 경기 진행의 흐름을 위하여 더블 파에서 경기를 중단케 하여 전체 경기시간이 지연되지 않게 하는 에티켓이 있다.

더블 파 성적이란 40m홀에 파3,3타가 규정 타수이나 6타가 되는 것이 더블 파가 되는 것이다.

더블 파가 되어 경기를 중단하게 되면 그 경기자의 성적은 더블 파 타수로 기록을 한다. 이것은 더블 파가 된 초보자를 돕는 일이 되기도 한다.

7) 그린 지역에서 퍼팅 샷도 기본자세를 유지케 하는 에티켓

파크골프 플레이어는 홀컵과 아주 가까운 거리인 그린지역에서의 퍼팅 샷 이

라도 그립잡기, 어드레스, 스탠스 등 기본자세를 그대로 유지해야 하는 것이 파크골프의 에티켓이다.

홀컵이 가깝다 하여 한 손으로 밀어 넣거나 볼을 클럽 헤드에 붙여서 드르륵 하며 끌어넣는 행위는 파크골프의 기본 에티켓이 아니다.

경기자는 볼 샷 하나하나를 신중하게 몸과 마음과 정신을 하나로 집중하여 정성껏 볼을 쳐야 한다.

精神一到 何事不成(정신일도 하사불성)이라는 말이 있다.

한 가지 일에 정신을 하나로 모은다면 무슨 일이나 이루어진다는 말이다.

이 말은 파크골프에도 적용되어야 한다.

파크골프에는 가까운 30m의 짧은 홀이나 장거리 100m의 긴 홀이나 볼 샷을 할 때에는 매번 정신을 일도하여 끝까지 기본자세를 유지하며 나가야 하는 것이 파크골프의 에티켓으로 되어 있다.

8) 경기 중 대신 샷을 할 수 없는 에티켓

경기 중에는 자신의 볼 이외의 다른 동반자의 볼에는 일절 손을 댈 수가 없게 되어 있고 조금이라도 건드리지 못한다. 파크골프 규칙에도 타인의 볼을 치게 되면 2점 벌타 페널티가 적용된다.

그리고 경기 중 한 경기자가 유고시이거나 피치 못할 사정이 있다 해도 파크골프에서는 볼 샷을 대신할 수가 없는 것이 에티켓이다.

만약에 4인 1개조로 경기 중 한 경기자가 유고시에는 그는 그 경기에서 실격 처리를 하고 나머지 3인으로 경기를 마무리해야 한다. 누구라도 볼 샷을 대신할 수가 없는 것이 파크골프의 에티켓으로 되어 있다.

9) 자신의 볼을 식별하기 위해 마커하는 에티켓

파크골프장은 경기 종류에 따라 한꺼번에 여러 명의 사람들이 함께 경기를 하다 보면 비슷한 색상에 여러 개의 볼이 모이게 되므로 자신의 볼을 쉽게 식별하기가 어렵다.

그래서 경기자는 자신의 볼을 식별하기 용이하도록 볼 사용에 지장되지 않는 범위 내에서 볼에 특별한 표시를 하게 되어 있는데 이것을 볼 마크(Ball mark)라 한다.

볼 마크와 마커(marker)를 잘 구별해야 한다. 자신의 볼에 표시하는 것은 볼 마크이며 자신의 볼 위치를 표시하기 위해 볼 뒤편에 동전 같은 것으로 표시하는 것은 마커이다.

10) 팀이 홀 이동시 다음 팀에게 수신호하는 에티켓

경기 진행 중 자신의 팀 전체가 홀 아웃하여 다음 홀로 이동을 하게 될 때에는 반드시 이동하는 홀에 다른 팀이 있는가 확인을 하고 뒤따라오는 팀에게는 간단한 수신호나 자신의 팀이 다음 홀로 이동한다는 것을 "O K", "우리 팀은 이동한다." 등의 말로 알려 주는 것이 전체 경기진행에 유익한 파크골프의 에티켓이다.

자신의 팀이 홀 아웃하면 점수 기록과 확인은 홀 아웃한 그린지역에서 하지 말고 다음 홀로 이동한 T/G 부근에 가서 해야 한다.

이렇게 함으로써 뒤 따라오는 팀이 오래 기다리지 않게 되고 충분히 전후좌우를 살펴서 안전사고를 미연에 방지할 수도 있는 앞의 팀과 뒤의 팀과 사이에 일

정한 간격을 유지하는 데 도움이 되게 하는 에티켓이다.

11) 동반자의 볼 샷을 격려 칭찬하는 에티켓

경기 중 팀의 다른 동반자의 볼 샷을 지켜보면서 "굿 샷" 또는 "나이스 샷"을 가볍게 외치며 혹은 박수를 쳐 주면서 동반자를 격려도 하고 칭찬해 주는 것이 파크골프의 에티켓이다.

플레이어가 자신의 타수와 경기에만 집중하다 보면 동반자의 볼 샷에 격려와 칭찬에는 인색할 수도 있다.

즐겁게 웃으며 플레이를 하는 것이 파크골프이니 너무 자신의 점수나 승부에만 집착하지 말고 다른 동반자를 격려해 주고 칭찬해 주는 마음의 배려가 요구되는 것이다.

12) 동반자의 퍼팅라인을 앞지르지 않는 에티켓

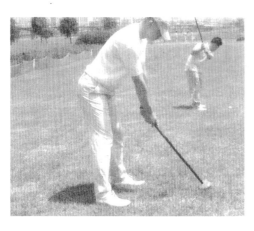

파크골프 경기 중 동반자의 퍼팅 라인을 밟는 스탠스를 하거나 동반자의 볼 샷의 앞지르기를 하는 행위는 삼가야 한다.

또한 동반자가 볼 샷을 하거나 백스윙을 시도할 때에 동반자의 바로 뒤쪽이나 너무 가까이에 접근하면 스윙하는 클럽 헤드에 부딪쳐서 안전사고가 일어날 위험성도 있으니 또한 삼가야

한다. 그리고 동반자의 볼을 건드리거나 발로 밟는 행위는 파크골프 에티켓에 어긋나는 행위들이다.

다시 말해서 경기 중 동반자의 퍼팅라인을 밟는 스탠스, 동반자의 볼 샷을 앞지르는 행위, 동반자의 뒤쪽이나 가까이에 접근하는 행위, 동반자의 볼을 건드

리거나 발로 밟는 행위 등은 삼가야 하는 것이 파크골프의 에티켓이다.

13) 경기 중 동반자들과 티샷하는 에티켓

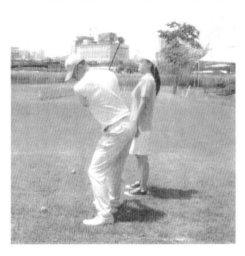

파크골프 플레이에 있어서 정해진 각 홀의 출발지점인 티 그라운드에서는 반드시 티샷이 될 수 있도록 티 위에 볼을 올려놓고 볼 샷을 해야 하며 제1타 티 샷은 순서를 정하여 그 순서대로 하지만 제2타부터는 홀컵에서 먼 거리의 순으로 볼 샷을 해야 한다.

같은 거리에 볼이 2개 3개가 있어서 볼 샷 순서가 애매할 경우는 서로 협의하고 양해를 얻어 정할 것이며 그 협의가 잘 안 될 때에는 통상 앞에 홀에서의 순서대로 해야 한다.

볼이 홀컵 가까이에 있어서 뒤에 있는 동반자가 볼 마크를 요구할 경우 같은 팀원들의 동의를 구하고 볼 마크 없이 볼을 먼저 마무리 홀인을 시킬 수도 있다. 팀원들의 양해도 구하지 않고 볼을 마무리 샷하는 것은 에티켓이 아니다. 볼을 동시에 2명이 한꺼번에 샷을 하는 것은 삼가야 하고 볼 샷을 하여 안착이 된 볼은 클럽이나 혹은 발로 건드려서 볼이 움직이게 하면 안 되는 것이 파크골프의 에티켓이다.

14) 플레이 약속은 우선적으로 지켜야 하는 에티켓

파크골프 인은 팀원 간의 플레이 약속은 우선적으로 지켜야 하며 불가항력의 사정이 있다면 미리 알려주는 노력이 필요하며 경기 중 팀원 사이에 의견 차이로 다툼이 생긴다면 항상 자신의 주의 주장보다 타인의 의사를 존중하는 배려의 마음을 가지는 것이 파크골프의 에티켓이다.

또한 파크골프는 혼자서 혹은 2,3명이라도 플레이를 할 수는 있으나 4명이 1조로 경기를 하는 것을 준수하는 것이 에티켓이다.

15) 경기장 코스의 보호 에티켓

경기장 코스내의 잔디나 수목, 화단의 꽃 등 자연물 또는 말뚝이나 수목 지주목, OB라인, 안전 그물망 등의 인공물들은 항상 보호 보전에 신경을 써서 함부로 손을 대지 말아야 한다. 신발의 밑창이 딱딱한 구두나 등산화나 축구화 스파이크 화 등은 잔디를 상하게 할 수 있으니 피해야 하며 경기장 코스의 사정에 따라 로칼 룰이란 것도 있게 되니 경기장 관리상 코스에 특징이 있는가를 미리 살펴서 알아야 한다.

스파이크 슈즈 제한, 흡연 장소의 제한, 임시 출입금지구역 설정, 코스 정비 목적의 플레이 제한 지역 등 코스 관리상의 제 규정도 있다는 것을 충분히 숙지하여야만 에티켓에 어긋나지 않고 플레이에 매너가 있다는 정평을 받을 수가 있게 된다.

16) 플레이어에 대한 제반 에티켓의 총정리

(1) 플레이어는 항상 자기 자신만을 생각해서는 아니 되며 동반자나 코스내의 다른 플레이어를 살피는 깊은 배려를 하는 것이 파크골프의 중요한 에티켓이다.
(2) 복장에 대해서는 특별한 제복은 없으나 경쾌하고 스포티한 운동복 복장을 권장한다. 남자들의 양복 정장이나 반바지, 슬리퍼나 샌들, 축구화, 스파이크 화 등과 여자들의 노출이 심한 복장, 미니스커트, 배꼽티, 하이힐, 슬리퍼, 샌들, 얼굴 전체를 가리는 햇빛 가리개, 남녀간 오버코트, 장화 등은 삼가는 것이 파크골프의 에티켓이다.
(3) 플레이어가 어드레스 스탠스 자세에 들어가면 다른 사람들은 움직이거나 말을 하거나 볼이나 홀 근처 또는 플레이어 바로 뒤쪽에 서는 것은 금지

해야 한다.

(4) 앞의 팀이 홀 아웃 될 때까지 원칙적으로 볼 샷을 해서는 안 된다.

(5) 플레이를 하고 있는 다른 팀원이 전방에 있는데 볼 샷을 하여 볼을 홀에 쳐넣거나 해서는 안 된다. 만일 전방에 사람들이 있다면 "볼" "위험합니다." "비켜주세요." 하는 큰소리로 알려 주어야 한다.

(6) 볼 샷을 하는 플레이어의 샷 라인의 전후방에 서거나 그림자를 비쳐도 아니 되며 또한 라인을 밟거나 앞질러 지나가는 것은 에티켓이 아니다.

(7) 팀원 전원이 홀 아웃되면 빠르게 속보로 홀을 떠나서 다음 홀로 이동하여 뒤 따라 오는 팀이 기다리지 않게 해 주어야 한다. 스코어 확인과 카드 기록은 반드시 이동해서 다음 홀의 T/G에서 해야 한다.

(8) 각 팀의 플레이어들은 다른 모든 플레이어들을 위하여나 경기진행 시간이 늦어지지 않도록 하기 위하여 적극 협력해야 하며 만약 분실구 된 볼을 찾고 있는 팀이 있다면 볼이 바로 찾아지지 않을 때 앞쪽의 홀이 비어 있을 경우는 뒤에 팀에게 양보하여 먼저 홀 이동을 하도록 하는 것이 에티켓이다.

(9) 앞에서 부분적으로 지적하여 설명한 바가 있었으나 여기서 한 번 더 플레이어들에게 필수적인 에티켓이기에 정리하여 설명 기술한다. 파크골프 플레이어들은 신사적 스포츠의 주인공이라는 자부심과 긍지를 가지고 고도의 훈련과 교양을 쌓은 언행과 몸가짐을 유지해야 한다. 기본 에티켓과 매너를 겸비한 자세를 시종 잃지 않도록 노력하는 파크 골프인이 되어야 한다. 이것이 곧 파크골프인의 기본 에티켓일 것이다.

(10) 홀컵 가까이에 와 있는 볼을 돌아서서 다리 사이로 백 샷하는 행위, 볼을 당구 치듯 밀어 넣는 행위, 볼 뒤에 클럽 헤드를 놓고 발로 차 넣는 행위, 클럽을 던지는 행위, 클럽을 지팡이처럼 짚는 행위 등 장난기 섞인 행위는 절대 삼가야 한다. 엄격히 판정한다면 2점 벌타, 페널티에 해당될 수도 있으니 조심해야 한다.

제11장에서의 익힘 문제

주제: 파크골프의 기본 에티켓

1. 파크골프 플레이의 에티켓 총칙은 무엇인가?

2. 파크골프 플레이어의 기본복장은 어떠해야 하는가?

3. 파크골프 플레이어의 기본 복장중 삼갈 것들은 무엇인가?

4. 파크골프 경기자가 반드시 갖추어야 할 기본용품은 무엇인가?

5. 플레이어가 코스 내에서 반드시 금지해야 할 것은 무엇인가?

6. 플레이어가 경기장 주변의 수목이나 기존설치물을 변동할 수 있는가?

7. 플레이어가 플레이중 파수 성적이 저조하거나 목표 홀이 홀인이 잘 안 된다 하여 타인에게 부담을 주는 화풀이 욕설이나 심한 농담을 해도 되가?

8. 경기 중 동반 팀원 중 더불 파가 되어도 홀아웃이 되지 않는 팀원이 있다면 어떻게 처리해야 하는가?

9. 경기 중 그린지역에서 퍼팅 샷을 할 때는 기본자세를 유지할 것 없이 한손으로 적당히 밀어 넣어도 되는가?

10. 파크골프 경기에서 경기 도중에 사정상 대신 샷을 할 수 있는가?

11. 플레이어가 경기에서 자신의 볼을 쉽게 식별하기 위해서 볼에 특별표시를 하는 것을 무엇이라 하는가?

12. 플레이어가 경기 중에 자신의 볼 외에 다른 동반자의 볼에 손을 댈 수 있는가?

13. 플레이중 동반자의 볼샷을 지켜보면서 동반자를 격려 칭찬하는 말은 어떤 것이 있는가?

14. 플레이어가 볼샷을 할 때에 동반자로서의 에티켓은 어떤 것이 있는가?

15. 파크골프 플레이중 볼이 홀컵 가까이에 있어서 타 동반자의 양해 없이 일방적으로 퍼팅샷으로 마무리 홀인을 시켜도 되는가?

16. 파크골프 플레이는 혼자나 2,3명이라도 플레이를 할 수 있는가?

17. 플레이어는 항상 자기만을 생각하고 다른 동반자와 관계없이 일방적으로 행동해 도 되는가?

18. 파크골프 경기 중 앞의 팀이 전체 홀 아웃 될 때까지 다음 팀은 어떤 자세가 필요 한가?

19. 플레이중 팀이 홀 이동을 할 때에 뒤따라오는 팀에게 수신호를 해주는 에티켓이 있는데 무엇이라고 신호를 하는가?

20. 팀원 전원이 홀 아웃 했을 때 팀원 전체의 스코어 확인과 타수 점수 기록은 어디 에서 하는가?

..
제11장 익힘 문제 해답

1. 이동하여 다음 홀의 T/G 부근에서
2. 정해진 에티켓 준수, 플레이어의 예의범절에 어긋나는 언행삼가, 경기진행에 순복하는것
3. 모자를 포함한 단정한 운동복, 운동화
4. 남: 반바지, 챙이 큰 밀짚모자, 신사복, 구두, 스립프 등
 녀: 미니스커트, 얼굴 전체를 가리는 햇빛가리개, 하이힐,스립퍼, 양장정장 등
5. 클럽1개, 볼1개, 볼티1개
6. 음주, 흡연, 볼샷 연습, 고성방가, 타 동반자에게 어드바이스 등
7. 손 댈 수 없음
8. 절대로 안 되는 것이 에티켓
9. 더불과 성적으로 경기를 중단케 함
10. 안 됨, 기본자세를 유지할 것
11. 할 수 없음
12. 볼 마크 Ball mark
13. 손 댈 수 없음
14. 굿샷, 나이스샷, 박수
15. 동반자의 퍼팅라인을 앞지르거나 밟지 말 것, 스위시 동반자의 바로 뒤에 서지 말 것,
16. 안 됨, 먼저 마무리를 할 수는 있으나 반드시 동반자들의 양해와 동의를 얻어야
17. 할 수 는 있으나 연습 게임, 경기는 반드시 4명 1조로 함
18. 아닙니다
19. 앞의 팀이 완전 홀 아웃 될 때까지 기다릴 것, 성급하게 볼샷을 해서는 안됨
20. OK, 우리 팀은 이동합니다.

메모

제12장
파크골프(Park Golf)의 경기규칙과 벌타 규정

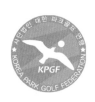 사단법인 대한파크골프연맹
KOREA PARK GOLF FEDERATION

어떤 운동 경기에나 정해진 경기규칙(룰)이 있듯이 파크골프(Park Golf)에도 경기자가 숙지하고 지켜야 할 경기규칙(룰)이 있으며 '페널티'라는 벌타 규정이 있다.

법이 없는 인간 사회는 혼란과 무질서 사회가 될 수 있듯이 파크골프 경기에도 정당한 경기 규칙이 정해져 있어서 경기 운영과 진행에 질서를 유지하며 많은 경기인들의 개인적 판단과 의견을 통제할 수 있어서 경기 흐름을 원활하게 할 수 있도록 하는 것이다.

그러므로 파크골프 경기자는 정해져 있는 경기규칙을 숙지해야 하며 경기 플레이 중 상황에 따라 적용되는 벌타 규정 페널티 규정을 잘 알아서 이해하면서 파크골프 경기가 즐거운 스포츠이며 웃으며 대화하며 즐기는 스포츠가 될 수 있도록 힘써 노력하는 파크골프 인이 되도록 해야 한다.

특히 페널티 벌타 규정을 적용함에 있어서는 1차 판정권은 플레이어 자신 이며 2차 판정권은 팀원 동반자들이며 판정이 애매하여 의견 대립이 될 때에는 3차로 경기의 심판장에게 의뢰하여 최종 판정이 되게 하는 것이 파크골프의 규칙이다.

본장에서 파크골프 경기의 부분별로 나누어 경기규칙과 벌타 규정을 상세 히 설명 기술하고자 한다.

1) 티샷을 하기 전의 규칙

(1) 경기장 코스 내에서의 볼샷 연습을 하게 되면?·····················실격
 (단, 사전 허락한 장소에서 연습은 예외임)
(2) 경기중 지나친 어드바이스 행위, 조언, 참견, 농담, 잔소리하는 행위
 ·· 매너위반, 경고
(3) 티샷할 때 스탠스 전체나 일부가 T/G밖으로 나갔을 때는?······2점벌타

2) 티잉 그라운드 내에서의 규칙

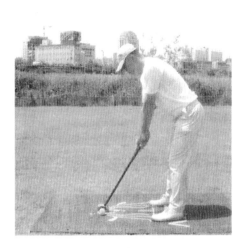

(1) 경기자가 T/G외에 볼을 놓고 티샷을 했을 때?⋯⋯⋯⋯⋯⋯ 2점벌타

(2) T/G를 일부나 전부가 벗어난 스탠스로 티샷을 했을 때?⋯⋯2점벌타

(3) 헛 스윙시 클럽헤드로 볼을 건드려 볼이 티에서 떨어졌다?⋯1점가산
 (이는 1타로 간주함)

(4) 어드레스 상태에서 볼이 저절로 티에서 떨어졌을 때?⋯⋯⋯⋯무벌타

(5) 헛 스윙시 볼이 T/G내에 떨어졌을 때?⋯⋯⋯⋯⋯⋯⋯⋯⋯⋯1점가산

(6) T/G내에 떨어진 볼을 2번째 이어서 볼 샷 했을 때?⋯⋯⋯⋯1점가산
 (1점1타 가산하니 2타가 3점 3타가 됨)

(7) 티샷을 하면서 티를 사용하지 않았을 때?⋯⋯⋯⋯⋯⋯⋯⋯⋯2점벌타

(8) 헛 스윙을 하였을 때?⋯⋯⋯⋯⋯⋯⋯⋯⋯⋯⋯⋯⋯⋯⋯⋯⋯ 무벌타

(9) 첫번 홀에서 티샷한 볼이 가까이 떨어져 연속 샷을 했다? ⋯1점가산
 (이런 경우 1타 가산이나 연속 2번째 샷했으니 3점 3타가 됨)

(10)티샷한 볼이 되돌아와서 자연히 티위에 볼이 올려졌다?⋯⋯⋯무벌타

(11)티샷순서를 무시하고 끝번 경기자가 먼저 티샷을 했다?⋯⋯ 2점벌타

(12)티샷이 뜻대로 되지 않았다고 클럽을 던져 버렸다?⋯⋯⋯⋯실격, 퇴장

3) 정지된 볼에 대한 규칙

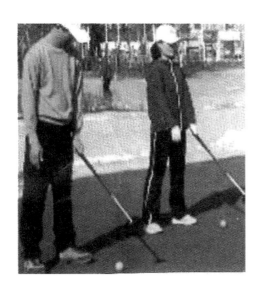

(1) 볼 주변 잔디나 풀을 발로 밟거나 클럽 헤드로 눌렀다?…… 2점벌타

(2) 볼 앞에 긴 잔디, 풀 등을 밟고 눌러주고 뽑아내었다?………2점벌타

(3) 장애물로 인해 볼 샷 불가능하여 언플레이어블 선언하고
　　볼을 이동하여 샷을 했을 때?…………………………………무벌타

(4) 장애물로 인해 볼 샷 불가능하여 언플레이어블 선언 없이
　　볼을 임의로 옮겨 샷을 했을 때?…………………………………2점벌타

(5) 장애물이 있다고 경기자 맘대로 볼을 옮겼을 때?…………… 2점벌타

(6) 장애물인 나뭇가지, 풀숲, 돌 등을 치우고 꺾고 샷을 했다?…2점벌타

(7) 나무 밑동이나 깊은 러프의 볼을 백스윙 없이 클럽으로
　　끌어당겨서 탈출시켜 샷을 했을 때?…………………………… 2점벌타

(8) 놓인 볼에 흙, 티끌 등을 손으로 집어 들고 닦았을 때?…… 2점벌타

(9) 사용중인 볼을 다른 색상의 볼로 임의로 바꾸었을 때?………2점벌타

(10) 놓여진 볼을 지면이 고르지 않다고 맘대로 옮겼을 때?…… 2점벌타

4) 움직이는 볼에 대한 규칙

(1) 볼 샷하려고 클럽을 볼 가까이로 하다 볼을 건드려
 볼이 움직였을 때?··1점가산
(2) 건드려서 움직인 볼이 원위치로 되돌아 왔을 때?··············· 무벌타
(3) 어드레스한 후 볼 샷하기 전에 볼이 굴러 OB에 들어갔다?···1점+2점 벌타
(4) 자신의 볼에 동반자의 볼이 와서 맞았을 때?······················무벌타
(5) 샷한 볼이 장애물에 맞고 튀어나와 자신의 몸에 맞았다?······2점벌타
(6) 샷한 볼이 본의 아니게 동반자의 몸에 맞았을 때?············· 무벌타
(7) 샷한 볼이 다시 와서 클럽헤드에 맞았을 때?···················· 2점벌타
(8) 샷한 볼이 움직이는 동반자의 볼과 충돌했을 때?················무벌타
(9) 벙커에서 볼을 백스윙 없이 클럽으로 밀어내었다?··············2점벌타
(10) 샷을 하려 백스윙하는 중 볼이 움직여서 스윙을 멈추었다?···무벌타
(11) 나무밑동에 낀 볼을 클럽 헤드로 끌어 당겨 탈출시켰다?··· 2점벌타
(12) 볼 샷을 할 때 동반자의 볼에 볼마크를 요구했다?··············무벌타

5) 벙커 안에서의 규칙

(1) 벙커에서 백스윙 없이 볼을 퍼 올리듯이 샷을 했다?·········2점벌타

(2) 우천시 페어웨이에 있는 볼의 이물질을 제거했을 때?··· 2점벌타

(3) 벙커 샷후 경기자가 푹 파인 모래 위 발자국 고르고 나왔다?······(잘한 일이다, 매너 준수 행위)

(4) 벙커 샷을 할 때에 클럽 헤드가 모래에 닿았다?··············무벌타

(5) 벙커 모래 위의 볼을 클럽 헤드를 모래 속에 밀어 넣고 샷했다?······························2점벌타

(6) 벙커 샷한 볼이 벙커 둑에 맞고 돌아온 볼을 다시 샷했다?······2점벌타

6) 볼 마크(Ball mark)에 대한 규칙

(1) 볼마크에 의해 들어 올린 볼의 이물질을 닦았다?·························· 무벌타

(2) 볼마크하기 위해 볼을 먼저 집어올리고 다음에 마크했다?················· 2점벌타

(3) 볼마크한 볼을 다시 원 위치애 놓을 때 마크를 먼저 집어 들고 볼을 놓았을 때?····························· 2점벌타

(볼 마크시 볼을 먼저 집어 들었음)

(4) 볼마크를 할 때 홀과 가까운 볼 앞에 마크를 했다면?·········2점벌타

(5) 20m 이상 먼 거리의 볼에 볼마크를 요구했을 때?·········(이런 경우 볼마크 요구를 안 들어주어도 된다. 매너부족, 부적절한 요구이므로)

(6) 볼마크 상황도 아닌데 볼을 주워들고 닦았을 때?·················2점벌타

(7) 볼마크 용품이나 동전도 아닌 돌멩이로 볼마크를 했다?······이럴 때는 마크를 바꾸어 달라고 요구할 수 있다, 바꾸지 않으면········ 2점벌타

7) 옮길 수 있는 장애물에 대한 규칙

(1) 옮길 수 있는 장애물을 옮기고 샷을 했다면?·························무벌타

(2) 옮길 수 있는 장애물을 치우다가 볼이 움직였다면?··············무벌타

(3) 바람에 날린 비닐이나 비닐봉지 위에 볼이 올려 있어서 먼저 볼을 집어들고 비닐을 치운 후 그 위치에 볼을 놓고 샷을 했다면?······무벌타

(4) 옮길 수 있는 장애물이 있으나 그대로 샷을 했다면?············ 무벌타

(5) 장애물을 옮겨서 볼 샷을 한 후 장애물을 그 자리에 다시 놓았다면?···
··· 2점벌타

8) 옮길 수 없는 장애물에 대한 규칙

(1) 옮길 수 없는 장애물 OB말뚝, OB표시물, OB끈 등을 뽑아내고, 밀어내고 샷을 했다면?·······································2점벌타

(2)옮길 수 없는 장애물 때문에 볼을 클럽 헤드 뒷면으로 샷 했다면?···
··· 무벌타

(3) 볼 샷 불가능한 장소에 볼이 끼어 언플레이어블 선언하고 볼을 옮겨서 샷을 했다면?

············ 무벌타

(4) 볼샷 불가능의 장소에 볼이 끼었다고 언플레이어블 선언도 없이 임의로 볼을 옮겨서 샷을 했다?··········2점벌타

(5) 볼 샷에 방해되는 그물망, 나뭇가지, 긴 숲 풀을 걷어치우고 옮길 수 없는 장애물을 제거하고 볼 샷을 했을 때?······································

························· 2점벌타

(6) 물웅덩이에 볼이 빠졌으나 볼의 일부가 보이므로 직접 샷을 했다면?

···무벌타

(7) 물웅덩이(워터해저드)에 볼이 빠져 샷을 못하게 되었다?····· 2점벌타

(8) 캐주얼 워터에 볼이 빠져 홀과 먼 곳에 볼을 옮겨 샷했다?·····무벌타

(9) 스탠스에 물이 고여서 홀과 먼 곳에 볼을 옮겨 샷했다?········· 무벌타

(10) 하수구 맨홀 뚜껑에 볼이 끼어 샷이 불가능하니 언플레이어블 선언하고 볼을 이동하여 샷을 했다?······························무벌타

9) 뒤바뀐 볼에 대한 규칙

(1) 경기중 실수로 동반자의 볼을 샷 했을 때?························ 2점벌타

(2) 볼 거치대에 있는 동반자의 볼로 티샷을 했을 때?············· 무벌타

(3) 경기중 볼에 이상이 없는데 임의로 볼을 바꾸어 샷했다?·····2점벌타

(4) 볼이 동물의 대변에 박혀서 그냥은 사용 못하니 경기 종료 후 씻어서 사용하기로 하고 예비 볼로 바꾸어 샷을 했다면?················ 무벌타

(5) 경기 중 깊은 러프에 볼이 들어가 찾지 못하고 분실구가 되었을 때에 다른 볼로 교체 샷을 했다면?·······································2점벌타

10) 볼에 이상이 생겼을 경우의 규칙

(1) 샷 하면서 볼이 깨어졌기에 동반자들에게 알리고 예비 볼로 교환하여 다시 샷을 했다면?·································· 무벌타

(2) 경기 중에 볼을 분실했다면?······························· 2점벌타

(3) 분실한 볼을 찾노라 경기를 많이 지연시켰을 때?··············2점벌타

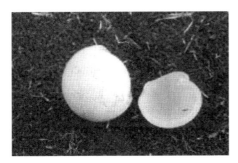

(4) 샷한 볼이 깨져 금이 생겨서 예비 볼로 다시 샷을 했다?······ ··· ······························무벌타

(5) 샷한 볼이 화단, 풀숲, 해저드, 러프에 들어가 찾을 수 없을 때에는?······ ·····················분실구로판정 - 2점벌타

11) OB 볼에 대한 규칙

(1) 볼이 OB지역에 들어갔을 때는?·················무조건2점벌타 (OB에 들어간 볼은 OB선을 넘은 지점에서 홀과 가깝지 않은 곳으로 2클럽 이내로 옮겨서 샷을 한다)

(2) 샷한 볼이 OB말뚝과 말뚝사이에 정지, 경기자가 OB선 밖이라 판단 동반자 확인 없이 다음 샷을 했다면?··························· ·····························2점벌타

(3) OB가 된 볼을 찾지 못했다면?················ 분실구2점＋OB2점 4점벌타

(4) 볼이 OB라인에 정지시 OB라인 안쪽이면?·························· 2점벌타

OB라인 바깥쪽이면?······무벌타

(5) 볼 샷 불가능지역이라 경기자가 언플레이어블 선언 없이 볼을 먼저 집어들었다면?········2점벌타

(6) 경기자가 샷을 하며 클럽으로 잔디를 눌러 다듬었다?········ 2점벌타

(7) OB라인 바로 앞에 놓인 볼을 샷하기 위해 경기자가 OB지역 내에 들어가 OB망이나 선을 건드

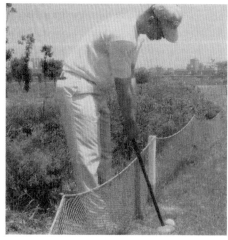

(OB그물 너머 스탠스하고 불샷을 함)

리지 않고 샷을 했다면?········

······························ 무벌타

(8) 샷한 볼이 클럽헤드에 2번 3번 닿아 드르륵했을 때?··············2점벌타

(9) OB에 대한 로칼 룰을 참고하여 경기장 사정에 따라 OB에 로칼 룰을 정하기도 한다.

현재 영천시 파크골프장은 경기장 특수성을 감안하여 우측 강물 쪽에는 OB 그물망 300m를 1m 20Cm 높이로 설치하여 이 그물망을 넘어가면 물론 OB가 되고 이

그물망에 닿기만 해도 OB로. 그러나 그물망에 부딪쳐 볼이 그물망 밖으로 튕겨 나오면 OB가 아닌 것으로 했고, 경기장 좌측 언덕 밑에는 러프 지역, 해저드 지역을 포함해서 350m에 OB말뚝 70개를 그 말뚝들을 OB라인(선)으로 연결하고 굴곡이 있게 설치하여 OB말뚝, OB선을 넘어가면 물론 OB가 되고 볼이 굴러서 OB라인 밖으로 나오면 OB가 아닌 것으로 로칼 룰을 규정하고 있다. OB에 대해서 참고가 되었으면 한다.

12) 언플레이어블(Unplayable)에 대한 규칙

(1) 해저드 등 옮길 수 없는 장애물로 인하여 플레이 불가능의 상황에 놓였을 때 동반자들에게 알리고 언플레이어블 선언하고 볼을 옮겨서 샷을 했다면?·· 무벌타
(2) 위 상황에서 경기자가 언플레이어블 선언 없이 임의로 볼을 옮겨 샷을 했다면?··2점벌타
(3) 코스 내에 배수구, 하수구, 맨홀뚜껑 등 자연장애물에 들어가 플레이 불가능이라 언플레이어블 선언하였다면?····························· 무벌타
(4) 위 상황에서 언플레이어블 선언 없이 볼을 옮기면?·············2점벌타

13) 그린(Green)지역에서의 규칙

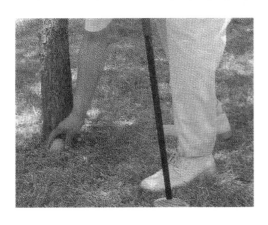

(1) 퍼팅 라인의 잔디를 클럽으로 고르게 다듬었다면? ·············· 2점벌타
(2) 볼 샷한 볼이 홀컵주변에 위치하여 동반자를 위해 볼마크를 미리 했다면? ···무벌타
(3) 볼 샷한 볼이 홀컵주변이라 동반자들의 양해 얻어 "볼 마크보다 먼저 홀인 마무리 합니다" 하고 홀인했다면?···························· 무벌타
(4) 퍼팅샷은 홀인 될 때까지 연속 샷을 할 수 있고 만약에 점수가 더블파가 되면 경기를 거기서 중단하고 다음 홀로 이동할 수 있다.

14) 파크골프에서 벌타가 없는 경우

(1) 티샷이 헛 스윙이 되어 볼을 맞추지 못한 경 ···························무벌타

(2) 볼 거치대의 동반자의 볼로 티샷을 한 경우·························· 무벌타

(3) 볼 마크한 볼을 들고 이물질을 제거한 경우 ···························무벌타

(4) 옮길 수 있는 장애물을 제거한 경우································· 무벌타

(5) 옮길 수 없는 장애물에 볼이 끼어 클럽헤드 뒷면으로 샷했다······무벌타

(6) OB가까운 볼을 OB안에 들어가 샷을 한 경우····················· 무벌타

(7) 워터 해저드에 빠진 볼을 직접 샷을 한 경우····················· 무벌타

(8) 우천으로 임시 물웅덩이에 볼이 들어간 경우····················· 무벌타

(9) 볼이 훼손되어 동반자들에게 알리고 볼을 교환했다·············· 무벌타

(10) 플레이 불가능 지역에서 언플레이어블 선언하고 볼 이동은?··· 무벌타

제12장에서의 익힘 문제

주제: 파크골프의 경기규칙과 벌타규정

※ 다음 물음에서 패널티 벌타에 해당되면 O표, 무벌타면 X표를 하라.

1. 티샷을 하면서 스탠스 일부라도 T/G 밖으로 나갔을때 ……………………(　)

2. 티샷을 할때에 볼을 티 위에 올리지 않고 티샷을 했다면 ……………………(　)

3. 헛스윙 하였을때 볼은 티위에서 떨어지지 않았다면 …………………………(　)

4.. 티샷 순서를 무시하고 마지막 번 경기자가 먼저 티샷을 하였다면 ……　(　)

5. 볼샷을 할 때 볼 주변의 잔디나 풀을 발로 밟거나 클럽헤드로 눌렀다면 ………
………………………………………………………………………………………(　)

6. 장애물 지역에 볼이 깊숙이 들어가 언플레이어블 선언하고 볼을 이동하여 샷을 했
다면 ………………………………………………………………………(　)

7. 위와 같은 경우 플레이어가 스스로 판단하고 언플레이어블 선언 없이 볼을 이동하
여 샷을 했다면 ……………………………………………………………………(　)

8. 해저드 지역에서 플레이어가 임의로 나뭇가지를 꺾거나 긴 풀을 뜯어내고 볼샷을
했다면 …………………………………………………………………………(　)

9. 플레이 중에 있는 볼에 묻은 흙이나 티끌을 제거하기 위해 볼을 손으로 집어 들고
닦아 내었다면 ……………………………………………………………………(　)

10. 사용 중에 있는 볼을 플레이어가 임의로 다른 색상의 볼로 바꾸었다면 ……
………………………………………………………………………………(　)

11. 놓여진 볼을 지면이 고르지 않다하여 임의로 볼을 옮겼다면 …………………
………………………………………………………………………(　)

12. 자신의 볼에 다른 동반자의 볼이 와서 맞았다면 ……………………………(　)

13. 볼 샷한 볼이 본의 아니게 동반자의 몸에 맞았다면 ·····························()

14. 벙커에 들어간 볼을 클럽으로 밀어내었다면 ·····························()

15. 벙커샷을 할 때 클럽 헤드가 모래를 함께 쳐올렸다면 ·····················()

16. 볼 마크에 의해 들어올린 볼에 이물질을 제거했다면 ·····················()

17. 볼 마크를 하기 위해 들어올린 볼을 다시 원위치에 놓을 때 마크를 먼저 집어들고 볼을 놓으면 ···()

18. 볼 마크를 할 때에 홀과 가까운 볼 앞에 마크를 했다면 ···············()

19. 옮길 수 있는 장애물을 옮기고 샷을 했다면 ·····························()

20. 바람에 날린 비닐등 위에 볼이 올려졌을 때 볼을 먼저 집어 들고 비닐을 치우고 그 자리에 볼을 놓고 샷했다면 ·····································()

21. 옮길 수 없는 장애물을 힘으로 치워내고 샷했다면 ·····················()

22. 물웅덩이에 볼이 빠졌으나 볼의 일부가 보이므로 그대로 볼샷을 했다면 ······ ···()

23. 경기중 실수로 동반자의 볼을 샷했다면 ·····························()

24. 볼이 러프에 들어가 찾을 수 없는 분실구가 되었다면 ···············()

25. 볼을 샷 할 때 볼이 깨어져서 동반자들에게 알리고 예비 볼로 교환하여 다시 샷했다면 ···()

26. OB지역에 볼이 들어갔다면 ·····································()

27. 경기자가 볼샷 하기 위해 클럽으로 잔디를 눌렀다면 ···············()

28. 샷 한 볼이 클럽헤드에 두세 번 닿아서 드르륵 했다면 ···············()

※ 벌타 규정에 있어서 1점 가산 경우와 무벌타 규정

1. 헛스윙 했으나 볼을 클럽헤드로 건드려 볼이 티에서 떨어졌다면 ·················· ···()

2. 헛스윙 했으나 볼을 클럽해드로 건드려 볼이 T/G 밖으로 굴러 나갔다면 ······
·· ()
　　(이런 경우 플레이어는 연이어 두 번째 샷 을 할 수 있음)

3. 볼샷을 하려고 클럽해드를 볼 가까이하다가 볼을 움직였다면 ····················
·· ()

4. 그냥 헛스윙했다면 ··· ()

5. 볼마크한 볼을 들고 볼을 닦았다면 ··· ()

6. 옮길 수 있는 장애물을 옮긴 수 샷을 했다면 ··································· ()

7. OB에 가까운 볼을 플레이어가 OB지역 안에 들어가 샷을 했다면·············
···()

8. 워터해저드에 빠진 볼을 그대로 샷 했다면 ··································· ()

9. 우천으로 임시 물웅덩이가 생겨 그 속에 볼이 들어갔다면 ················· ()

10. 플레이불가능 지역에서 언플레이어블 선언하고 볼을 이동 했다면 ···············
·· ()

··
제12장 익힘문제 해답

1. ○	2. ○	3. x	4. ○	5. ○	6. x	7. ○
8. ○	9. ○	10. ○	11. ○	12. x	13. x	14. ○
15. x	16. x	17. ○	18. ○	19. x	20. x	21. ○
22. x	23. ○	24. ○	25. x	26. ○	27. ○	28. ○

※벌타규정에 있어서 1점 가산 경우와 무벌타 규정

1. 1타간주 1점가산
2. 1타간주 1점가산 (이런 경우 플레이어는 연이어 두 번째 샷을 할수있음)
3. 1타간주 1점가산
4. 무벌타
5. 무벌타
6. 무벌타
7. 무벌타
8. 무벌타
9. 무벌타
10. 무벌타

메모

제13장

파크골프(Park Golf)의
경기 전 준비운동(Warming-up
Stretching)

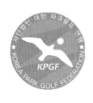 사단법인 대한파크골프연맹
KOREA PARK GOLF FEDERATION

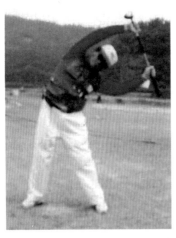

파크골프 플레이에 있어서 몸이 뻣뻣하게 굳어 있는 상태로는 좋은 볼 샷이나 볼 스윙을 할 수도 없고 실력 있는 경기를 한다는 것 자체가 무리인 것이다.

그러므로 파크골프는 플레이 이전에 충분한 준비운동을 해야 하는 것은 부드럽고 무리가 없는 볼 스윙뿐만 아니라 정신적인 면에서도 편안하고 안정감을 주는데 유익하다.

지금까지 파크골프 세계에서 대부분의 안전사고나 부상을 입은 실례를 보면 플레이 이전에 준비운동이 절대적으로 부족했던 때문이었다. 그러면서도 볼을 더 잘 치겠다는 욕심을 내고 무리하게 경기를 하다가 일어나는 경우가 많았다는 분석이 발표되었다.

파크골프로 인한 부상과 안전사고를 예방하고 좋은 볼 샷, 좋은 스윙을 위해서는 최소한의 준비운동과 정리운동을 10분 이상은 해야 하는 것이 필수라고 본다.

충분한 준비운동을 통해 미리 준비된 근육과 관절과 신체의 모든 조직의 혈액순환이 활발해지고 신진대사가 원활하게 됨으로 볼 스윙으로 인한 스트레스를 없이 하고 부상과 안전사고를 줄일 수 있다.

그리고 또한 파크골프 경기와 연습 중에 굳어 있거나 피곤을 느끼는 부위를 집중적으로 스트레칭 하는 것을 잊지 말아야 한다.

또한 플레이를 마친 후에 간단한 스트레칭은 피로회복과 근육이완에도 크게 도움이 되기 때문에 경기 이전과 경기 이후에 워밍업과 스트레칭 준비운동과 정리운동은 꼭 필요하다는 것을 파크골프인은 알아야 한다.

1) 파크골프(Park Golf)의 워밍업(Warming up)운동

 파크골프 경기자가 준비운동으로 스트레칭을 시작하기 전에 무엇을 해야 할까? 사람의 신체는 차가운 근육보다 따뜻한 근육이 더 잘 늘어난다. 그러기에 이상적인 스트레칭을 하기 위해서 스트레칭 전에 인체의 모든 조직을 따뜻하게 해 주어야 한다.

 인체의 체온을 올려주기 위해서는 최소한 5분 ~ 10분은 제자리 뛰기 운동, 빨리 걷기 운동, 가볍게 달리기 운동, 줄넘기 운동 등 가벼우면서도 체온을 상승시키는 운동을 워밍업으로 먼저 해야 한다. 여기서 워밍업 운동에 대해서 길게 설명하지 않지만 스트레칭 전에 반드시 워밍업 운동이 필요하다는 것을 명심해야 한다.

2) 파크골프(Park Golf)의 스트레칭 운동

(1) 스트레칭을 안전하게 하기 위해서는 먼저 인 체의 유연성 수준과 인체의 각 부위의 근육의 긴장 상태를 다양하게 알아야 한다.

(2) 스트레칭의 과정을 간단히 설명한다면 먼저 느리고 정적인 스트레칭을 균형 있게 15초 ~ 30초 가량 2,3회를 실시한다.

(3) 스트레칭을 하는 동안 호흡은 천천히 부드럽게 하는 것이 중요하다. 이는 인체의 근육과모든 조직의 이완을 좋게 해 주기 때문이다.

(4) 스트레칭 운동은 천천히 운동하는 신체 부위에 약간 당기는 듯한 느낌으로 해 주면서 조금씩 늘려가며 실시하는 것이 더 효과적인 운동이 된다.

여기서 파크골프 스트레칭 운동법과 일반적인 스트레칭과 다르게 볼 스윙의 자연스러운 동작을 위해서 경문대학교 생활체육과 심창섭 교수와 한국 파크골프

연구소의 선임 연구원이며 용인대학교 외래교수이신 성낙훈 교수가 특별히 고안한 스트레칭 방법을 소개한다.

필자가 약간 변형 수정 보완하여 여기 '파크골프 교본'을 집필하면서 인용 삽입한 것임을 밝히는 바이다. 두 분 교수님의 노고에 감사를 드리며 파크골프 동호회원들이 널리 애용하는 파크골프 스트레칭 운동이 되기를 바란다.

(1) 제1운동 : 가슴과 어깨의 스트레칭

① 똑바로 서서 클럽을 양손으로 엉덩이 뒤쪽으로 해서 잡는다.
② 상체가 앞으로 숙여지지 않도록 가슴을 펴고 천천히 뒤쪽으로 클럽을 잡은 양팔을 위로 올려 준다.
③ 숨을 한껏 들이마시고 내뿜는 심호흡을 하면서 클럽을 잡은 양쪽 팔을 하나, 둘, 셋, 넷, 헤아리며 들어 올렸다 내렸다를 반복 실시한다.

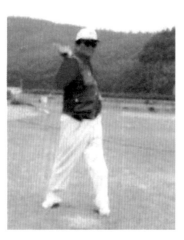

④ 이때에 머리는 똑바로 전면을 향하고 양쪽 팔을 위로 들어 올릴 때는 머리를 뒤쪽으로 젖히는 것이 목운동을 겸하는 효과도 있다.
⑤ 이 운동 가슴과 어깨 스트레칭은 양팔을 올렸다 내렸다 5,6회 정도 반복하는 것이 좋다.

(2) 제2운동 : 몸통 스트레칭

① 클럽을 두 손으로 벌려 잡고 등 뒤로 어깨위에 올려놓고 어드레스 자세를 취한다.
② 천천히 오른쪽 왼쪽으로 번갈아 가며 하나, 둘, 셋, 넷, 헤아리며 몸통을 돌려준다.
③ 이때 상체를 굽히지 말고 양 어깨를 수평으로 바르게 하며 스트레칭을 해

야 한다.

④ 호흡을 고르게 스트레칭에 맞추어 잘 조정 실시해야 한다.

⑤ 이 운동 몸통 스트레칭도 좌우 번갈아서 5, 6회 연이어서 천천히 몸통을 돌려준다.

(3) 제3운동 : 어깨 스트레칭(1)

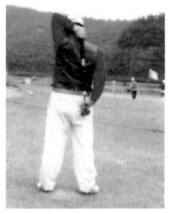

① 왼팔은 머리 뒤쪽 위로 올려 구부려서 클럽의 그립 부분을 잡고 오른팔은 엉덩이 뒤로하여 클럽 헤드 부분을 잡는다.

② 이 자세에서 오른손으로 잡은 클럽 헤드를 아래로 천천히 내려준다.

③ 이때 그립을 잡은 왼손은 자연히 아래로 내려주는 클럽을 따라 내려가면서 왼편 어깨 관절을 스트레칭하는 것이다.

④ 이 동작의 스트레칭을 하나, 둘 셋 넷 헤며 5,6회 실시한다.

⑤ 이 운동 어깨스트레칭을 같은 동작으로 반대 부위도 스트레칭을 하여준다.

(4) 제4운동 : 어깨 스트레칭(2)

① 똑바로 서서 양팔을 앞으로 나란히 올린 다음 오른손 바닥을 왼쪽 팔꿈치 위에 올린다.

② 왼쪽 팔꿈치를 잡은 오른손으로 왼팔을 가슴 쪽으로 끌어당기면서 어깨와 상체를 오른쪽으로 돌려준다.

③ 이때 앞으로 올린 팔이 내려가지 않고 그대로 돌아가게 한다.

④ 팔은 돌리고 팔꿈치는 당겨주면서 두 발은 어깨 너비로 벌려 떨어지지 않게 허리도 일부러 돌리지는 않는다.

⑤ 한편 운동이 끝나면 반대쪽도 같은 방법으로 스트레칭을 한다.

(5) 제5운동 : 옆구리 스트레칭

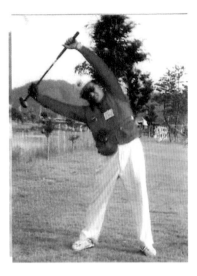

① 클럽을 양손으로 어깨 너비만큼 벌려서 잡고 머리 위로 들어 올린다.
② 하체와 엉덩이는 고정시키고 천천히 똑바로 우측으로 구부렸다가 원위치로 돌린다.
③ 다시 반대쪽으로 구부리며 하나, 둘, 셋, 넷, 헤아리며 5,6초 스트레칭을 해 준다.
④ 옆구리를 굽힐 때는 허리를 앞으로 숙이지 않아야 하고 위로 들어 올린 양팔도 굽히지 말고 스트레칭을 한다.
⑤ 이때에 주의할 것은 오른쪽 왼쪽으로 옆구리를 구부릴 때 아플 정도로 무리하게 하지는 않아야 한다.

(6) 제6운동 : 허리 스트레칭

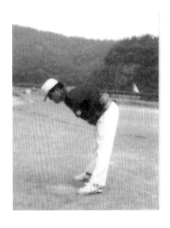

① 똑바로 서서 클럽을 허리 뒤에 갖다 대고 양 손을 벌려서 잡는다.
② 천천히 허리를 하나 둘 셋 넷 헤아리며 앞으로 숙였다가 다시 뒤로 젖히는 스트레칭을 계속한다.
③ 맨손체조에서 등배운동을 하듯이 이 운동을 5,6회 연속 반복 스트레칭한다.
④ 상체를 앞으로 숙일 때나 뒤로 젖힐 때에는 무릎을 구부리지 말고 두 다리는 어깨 너비만큼을 벌리고 서서 움직이지 않아야 한다.

(7) 제7운동 : 어깨와 옆구리 스트레칭

① 똑바로 서서 위로 양팔을 올린 다음 왼팔 오른 팔 팔꿈치를 서로 엇갈리게 머리 뒤에서 잡는다.

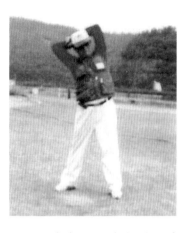

② 양 발은 자신의 어깨 너비 정도로 벌린 채 하체를 고정시키고 천천히 오른손으로 왼 팔꿈치를 당기면서 오른쪽으로 옆구리를 구부린다.

③ 위와 같은 동작을 하나, 둘, 셋, 넷, 헤아리면서 스트레칭을 하고 반대쪽도 같은 방법으로 한다.

　④ 팔꿈치를 당기며 옆구리를 굽힐 때 허리는 구부리지 않아야 한다.

⑤ 이 운동 어깨와 옆구리 스트레칭은 천천히 할 것이며 옆구리가 당겨서 아플 정도로 무리하지 않는다.

(8) 제8운동 : 종아리 스트레칭

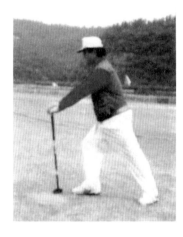

① 똑바로 서서 왼쪽다리를 앞으로 내밀어 구부리고 오른쪽 다리는 펴주고 양손을 모아 그립의 끝부분을 움켜잡고 클럽을 왼발 앞에 세운다.

② 두 발바닥은 일직선이 되게 하고 지면 바닥에 놓는다.

③ 천천히 왼쪽 무릎을 가볍게 구부리면서 체중을 앞으로 이동시킨다.

④ 끝나면 같은 방법으로 반대 부위를 실행한다.

⑤ 다리를 앞으로 내밀 때 보폭이 50cm 정도는 되도록 충분히 내민다.

(9) 제9운동 : 허벅지 스트레칭

① 똑바로 서서 클럽을 왼손으로 잡는다.
② 오른손으로 오른발의 발등을 잡고 발뒤꿈치를 엉덩이 쪽으로 당겨 올려준

다.

③ 왼손으로 잡은 클럽으로 몸을 지탱하면서 오른 손으로 잡은 발등을 허벅지 근육이 팽 팽하 도록 힘껏 당겨 올려준다.

④ 오른발 허벅지 스트레칭이 끝나면 손을 바꾸어 서 왼발의 발등을 잡고 왼손으로 잡고 당겨 올 려 준다.

⑤ 이때 스트레칭 운동을 하는 반대편의 다리는 바 로 서서 무릎을 굽히지 않은 상태로 하고 시선

은 정면을 향한다.

(10) 제10 운동 : 발목 스트레칭

① 두 발을 엉덩이 너비로 벌리고 똑바로 선다.

② 한쪽 다리에 힘을 주고 서서 반대쪽의 발목을 바깥쪽과 안쪽으로 번갈아 돌려주는 발목 스트 레칭을 하여 준다.

③ 양손은 그대로 자연스레 내리고 있거나 양손을 허리에 올리는 자세도 무방하다.

④ 이때에 허리나 무릎을 굽히지 말아야 하고 눈 은 부동자세로 앞을 향하고 있으면 된다.

⑤ 발목을 안팎으로 돌릴 때 발 앞부분은 지면 에 닿고 발목 스트레칭을 해야 한다.

(11) 제11운동 : 손목 스트레칭

① 양발을 어깨 너비로 벌려서 똑바로 서서 양팔을 앞으로 내민다.

② 양손 손바닥을 올렸다 내렸다를 반복하면서 손목 스트레칭이 되게 한다.

③ 반대로 양손바닥이 위로 향하게 하고 다시 손바닥을 올렸다 내렸다를 반복 한다.

④ 양팔을 앞으로 내민 상태로 양손 손목을 빙글빙글 돌려서 손목 스트레칭이 되게 한다.

⑤ 새로운 손목 스트레칭으로 양팔을 반쯤 오므리고 가볍게 주목을 쥐고 오른쪽 왼쪽으로 손목을 빙글빙글 돌려주며 손목 스트레칭을 충분히 실시한다.

(12) 제12 운동 : 목 스트레칭(1)

① 어깨 너비만큼 다리를 벌리고 똑바로 서서 오른손 바닥을 오른뺨에 가볍게 갖다 댄다.

② 오른손 바닥에 약간 힘을 주어 천천히 밀어서 왼쪽으로 목이 돌아가도록 하여 목 스트레칭이 되게 한다.

③ 다시 왼손 바닥을 왼뺨에 대고 천천히 밀어서 오른쪽으로 목이 돌아가도록 하여 목 스트레칭이 되게 한다.

④ 똑바로 서서 두 손을 허리에 올리고 맨손 체조에서 목운동하듯이 목을 좌우로 돌려

준다.

⑤ 주의할 것은 무리하게 목에 힘을 주어 마구 돌리지 않아야 한다.

(13) 제13운동 : 목 스트레칭(2)

① 어깨 너비만큼 다리를 벌리고 똑바로 서서 오른손을 머리 위로해서 왼쪽 머리를 잡는다.

② 왼쪽어깨를 아래로 내리면서 오른손으로 머리를 당겨서 머리가 오른쪽으로 굽어지며 목 스트레칭이 되게 한다.

③ 다시 반대로 왼손으로 머리를 당겨서 머리가 왼쪽으로 굽어지게 하여 목 스트레칭이 되게 한다.

④ 똑바로 서서 두 손을 허리에 올리고 맨손체조에서 목 운동하듯이 목을 좌우로 한 바퀴씩 돌려준다.

⑤ 주의는 무리하게 목에 힘을 주어 돌리지 말 것이다.

(14) 허리가 아픈 플레이어의 스트레칭

스트레칭의 효과 : 허리와 골반, 힙을 이완해 통증을 완화시키고 몸의 균형을 잡아주는데 효과가 있다.

* 주의사항 : 아래의 순서대로 할 것이며 방법은 양방향이 동일하며 숨을 들이 마실 때에 편안하게 내쉬면서

천천히 당기고 수축시킨다. 5회에서 10회 이상을 천천히 하고 좀 더 아픈 쪽을 한두 번 반복하여 스트레칭 한다. 유연성과 운동능력은 반복하면서 서서히 증가한다. 그러나 무리하게 하는 것은 좋지 않다.

1. 누워서 다리 당기기 스트레칭

(1) 턱을 당기고 가슴이 들리지 않도록 하고 상체를 밀착시키고 눕는다.

(2) 숨을 들이마시며 두 무릎을 구부리고 오른쪽 무릎을 사진처럼 양손으로 허벅지 뒤쪽을 잡고 숨을 내쉬면서 몸 쪽으로 당기면서 5까지 센다.

(3) 호흡과 함께 다리를 펴고 당겨 주기를 3-5회 반복하고 왼쪽도 그렇게 한다.

2. 누워서 다리 꼬아 당기기 스트레칭

(1) 무릎을 세운 채 누워 왼쪽 다리를 꼬아 오른쪽 무릎 위에 올리고 허벅지 뒤쪽을 양손으로 잡고 호흡을 하며 가슴 쪽으로 당긴 상태에서 5까지 센다.

(2) 양쪽 동일한 방법으로 천천히 3-5회 반복하고 왼쪽도 그렇게 한다.

제13장에서의 익힘 문제

주제: 파크골프(Park Golf)의 경기 전 준비운동

1. 파크골프 플레이어의 경기 전 준비운동에는 어떤 것이 있는가?

2. 경기 전에 준비 운동중 워밍업에는 어떤 운동이 있는가?

3. 경기 전에 몸을 풀기 위한 간단한 준비운동을 무엇이라 하는가?

4. 스트레칭에는 어떤 것이 있는가?

..
제13장 익힘 문제 해답
1. 워밍업과 스트레칭
2. 제자리 뛰기, 빨리 걷기, 줄넘기 등
3. 스트레칭(Streching)
4. ① 가슴과 어깨의 스트레칭
 ② 몸통 스트레칭
 ③ 어깨와 목 스트레칭
 ④ 허리 옆구리 스트레칭
 ⑤ 종아리 스트레칭
 ⑥ 허벅지 발목 스트레칭
 ⑦ 온몸 스트레칭 숨고르기 스트레칭

※ 참고문헌 ※

1. 심창섭,성낙훈 지음 "Park Golf를 배워보자"2004년도 도서출판 Good.

2. KEIKO NAKAMURA(2003년) "파크골프의 설계,시공,관리"

3. 오명근 지음 "파크골프 요약 이론교육 강습회 교재집" (2008년도)

4. 사단법인 대한파크골프연맹 발간 "파크골프 이론"

5. 전국 파크골프,연합회 발간 "파크골프 교육교재집" (2011년도)

6. 심창섭 지음 "초 중급자를 위한 골프메뉴얼"2003년 도서출판 홍경

7. 김태진 지음 "도시형 생활체육 시설로서의 파크골프장"한양대학 논문집

8. 국민생활체육회 "생활체육 동영상프로그램, 궁도,국학기공,파크골프 편"

9. (사)대한파크골프연맹 "파크골프 이론 룰북"파크골프 이론교육 교재

10 (사)대한파크골프연맹 "파크골프 룰 및 에티켓"(2004년도)

편저자 소개
오 명 근 회 장

※중요약력소개

- ◉ 김천고등학교 졸업 (제7회)
- ◉ 영남신학대학교 졸업 (제6회)
- ◉ 장로회신학대학교 대학원 졸업 (제66기, 목회학 석사학위)
- ◉ 미 켈리포니아 주립국제신학대학원 졸업 (신학박사 학위)
- ◉ 경북 고령 우곡중학교 개척설립 3년간 교장 역임
- ◉ 경북 영주 동산여상고 교목실장 겸 윤리,특활파목(속기법)교수 7년 역임
- ◉ 경기도 양평군 강하 전국제일 모범새마을지도자 대통령 포상
- ◉ 1973년도 경기도 조병규도지사시 양평군수 임명 (군수역임은 않했음)
- ◉ 4개처 신학대학교 치유목회학, 상담심리학 시간교수 5년간 역임
- ◉ 설교집, 세미나교재, 각종교본, 종교서적,회고록 등 15권의 저서 출판
- ◉ 2008년도 53년간의 목회목사 정년은퇴 (현 은퇴 원로목사)
- ◉ 전국PARK GOLF 연합회 2급지도자 양성강습회 강의 교수 역임
- ◉ 2013년 (사)대한PARK GOLF연맹 고문 겸 교육위원장 추대
- ◉ PARK GOLF교본 편저자로 단독집필 출판 (2011년)
- ◉ PARK GOLF교본 대구시 산학교육, 방과후교육 교재로 수정재출판(2013년)
- ◉ (사)대한노인회 김천시지회 율곡동분회 사무장 (현재)
- ◉ (사)대한노인회 김천 율곡동 영무2차A 경로당 노인회장 (현재)
- ◉ 혁신도시 율곡동 PARK GOLF장 개척설립 추진위원장 (현재)

(사)대한파크골프연맹 역사 기록사진

2003년 12월 13일 사단법인 한국파크골프연맹 창립

2004년 5월 제1회 파크골프 지도자 교육

2006년 6월 7일 제1회 연맹회장배 파크골프대회
2007년 제1회 전국연합회장배 전국파크골프대회

국제협회.한국 조인식 및 지도자 연수교육

파크골프 를 보급하기 위한 한국최초 전국에서 지도자 19명이 일본 현지 국제파크골프협회에서
교육하는 어드바이저 지도자 교육을 이론. 실기 .시설 설치 및 운영에 관련 교육을 받고
국제 어드바이저 자격을 취득하여 한국에 각 지역에서 파크골프 보급을 시작하게 되었다.

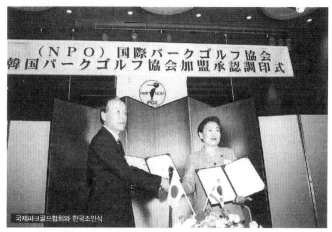

국제파크골프협회와 한국조인식

구마모토 시 방문

일본파크골프장 견학

국제협회 지도자수업

제1회 한.일 파크골프 국제교류대회

2004년 5월 15일 파크골프 도입으로 한국에 파크골프를 홍보하기 위한 국제친선 경기에
이수성 (전. 국무총리)님과 초대회장 김윤덕(전.정무장관) 외 초대고문님께서 참석한 가운데
서울 올림픽 공원에서 성대하게 개최하였다 .

이수성 (전 국무총리)

초대총재: 김윤덕 (전 정무장관)

대한파크골프연맹 고문님 초대석

연맹 고문님이신 이태근 (전)고령군수님을 모시고 임원들은 김철문 (전) 사대강사업 본부장 님을
찾았다. 사대강변에 파크골프장으로 사용 할 수 있게 하는데 도움을 청하며 연맹의 고문님으로
위촉을 하고 , 사대강변에 제도적으로 파크골프장 시설 적극 협조 하기로 했다.

대한파크골프연맹 2013년

사단법인 대한파크골프연맹은 2012년 6월 5일 대한파크골프연맹 본부 사무실을 대구시로 이전하여 개장식과 더불어 대전시연맹 창립을 했고, 2013년 새롭게 출발하는 임원 및 고문님을 모시고 2013년 신년회를 가졌다.

(사) 대한파크골프연맹 임역원 친선경기(밀양에서)

영천시 2013 어르신 파크골프 교실

(사) 대한파크골프연맹 임역원 친선경기(다사구장에서)

제2회 한. 일 파크골프 국제교류 대회

대한파크골프연맹 은 대구사무실 이전 처음으로 일본 후지파크골프 협회와 협약을 맺고 달성군 다사파크골프장에서 제2회 국제교류대회를 개최 하였다.

일본 파크골프신문에 게재되어 대구시 달성군 다사파크골프장을 일본 전역에 알리게 되었다

파크골프지도자교육

파크골프 지도자 양성교육 실시

대한파크골프 연맹과 계명문화대학교는 올해 1월 17일부터 계명문화대학교에서 지도자 양성교육을 실시했다. 이번 지도자교육은 파크골프의 일반이론, 경기방법, 경기룰등 이론교육이 매우 심도있게 진행되었다. 특히 이론교육은 기존 골프와 유사점과 차이점, 운동의 유의점등을 살펴보았다. 이어서 지역의 파크골프 이용실태와 골프장의 구성과목을 수업하였다. 파크골프의 심판에 관하여 이론과 실습을 겸하여 실제 경기시 접목할 수 있는 행동요령도 익혔다. 다년간 파크골프를 즐긴 동호인들의 경험담을 청취하고 지도자로서 유의점을 토론토의를 통해 살펴보았다. 이론에 이어 실제 필드에 나가서 경기와 경기룰을 익히고 평가를 받았으며 이론평가를 합쳐서 적합여부를 판단하였다. 이로 인해 연맹은 1차로 30명의 지도자를 배출하였다. 이들 지도자는 앞으로 일반인의 파크골프 지도뿐만 아니라 각 학교에 파크골프 강사로 활약하게 된다. 연맹은 앞으로도 지속적인 지도자 양성교육에 적극적으로 나설 예정이다.

지도자양성교육 TEL: 053-639-7330

학교운동장 파크골프

대구에서 잔디 운동장에 6홀의 파크골프시설을 설치 하였다. 제일여자고등학교,
경덕 여자고등학교 학생들에게 방과후 교육으로 시작할 예정이며 학생들에게 확산보급할 예정이다.

학교 산학 협약식

계명문화대학교와 산학협력 협약식

계명문화대학교와 대한파크골프 연맹은 지난 2012년 10월 5일 계명문화대학교에서 산학협력협약식을 가졌다. 이번 협약식에서 계명문화대학교와 대한파크골프 연맹은 파크골프의 체계화와 지도자 양성, 그리고 청소년 교육에 적극적인 협력하기로 했다. 이번 협약식은 급증하는 파크골프의 대중화와 힘입어 지도자의 양성이 시급함에 따른 것이다. 특히 청소년 방과후 교육으로 각광을 받음으로써 체계적이고 경험있는 지도자의 필요성이 크게 대두되고 있다. 방과후 교육으로 대구 경덕여자고등학교와 대구제일여자고등학교와 협약식을 맺었으며 많은 학교와 협의중이다. 대한파크골프연맹이 지난해 3월 서울특별시에서 대구시로 본부가 이전함으로써 지역이 파크골프 메카로 자리잡을 것으로 기대하고 있다. 이에 발맞춰 연맹은 지난해 6월 국제대회를 성공적으로 개최하였고 올해는 수많은 경기가 치릴 예정이다. 연맹은 지난해부터 지속적으로 파크골프지도자 양성교육을 실시하고 있으며 이에 대한 문의와 일반인의 신청을 받는다.**(053-639-7330)**

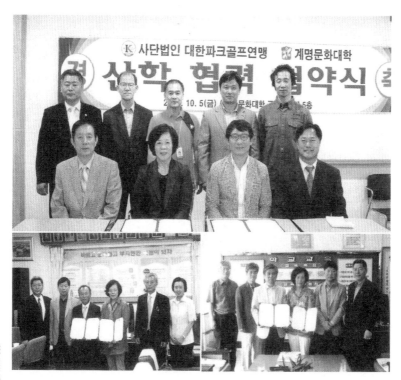

※ Park Golf 교본 편저 집필후기

파크골프 (Park Golf)에 대한 전문지식이 부족하고

파크골프 (Park Golf)에 대한 실전 전문기술이 부족하며

파크골프 (Park Golf)실전 플레이에 경험도 부족한 사람으로

파크골프 (Park Golf)에 대한 참고도서나 전문 문헌이 빈약한 가운데

파크골프 (Park Golf) 교본을 비록 편저서이기는 하나 필자가 단독으로 집필 한다는 것, 그 자체가 너무나 힘들고 어려운 작업이었습니다. 더더구나 이 파크골프 교본을 미리 마련한 원고도 없이 내용 전부를 밤잠을 설쳐가며 여기저기에서 수집한 자료들을 책상 위에 한가득히 펼쳐놓고 이렇게 저렇게 짜깁기하면서 독수리 타법으로 컴퓨터 자판을 두들겨서 파크골프(Park Golf) 교본이라는 책 한 권을 만들었으니 75세의 늙은이로서는 어쩌면 파크골프(Park Golf)계에 조그만 걸작을 내어 놓는듯한 감사와 기쁨도누립니다.

이 파크골프 (Park Golf) 교본이 결코 완전무결한 책은 못될지라도 국내에 유일한 파크골프 교본이라는 점에서 그리고 (사)대한골프연맹에서 파크골프(Park Golf) 제반 이론교육에 교과서로, 교재로 사용한다 하시니 적게나마 꽤 가치 있는 책이라는 생각도 합니다.

책 내용 중에 사진 모델이 못생긴 남자라서 미안하고요 혼자서 카메라 자동셔터를 눌러놓고 쫓아와서 엎드리곤 하여서 만든 것이랍니다.

이 파크골프(Park Golf)교본을 읽으시다가 혹 사진과 내용이 맞지 않는 것이 있을지도 모르니 양해하여 주십사 부탁이구요 틀린 것이 발견되시면 즉시 저에게 전화나 서면으로 지적하여 주시기 바랍니다. 고맙습니다.

편저자로서 집필 후기를 쓰는 바입니다.

<div align="right">편저자 오 명 근 회장 올림</div>

파크골프 교본

2011년 10월 9일 1판 1쇄 발행
2018년 5월 9일 2판 1쇄 발행

펴낸 기관 (사)대한파크골프연맹
엮은이 오 명 근
이사장 천 성 희
펴낸이 심 혁 창

발행처 도서출판 한글
서울특별시서대문구 신촌로27길 4
☎ 02) 363-0301 / FAX 02) 362-8635
E-mail : simsazang@hanmail.net
등록 1980. 2. 20 제312-1980-000009

정가 20,000원

ISBN 97889-7073-547-4-93640

※편저자 연락처

39660 경북 김천시 용전3로 24 (율곡동 769)
영무예다음 2차A 204동 303호
전화: 070-8245-3978 , 054-432-3978
FAX:054-431-5859 (관리사무소)
핸드폰:010-3812-4479
e-mail:omk3978@hanmail.net